世界名畫家全集　何政廣主編

曼雷 Man Ray

吳礽喻◉編譯

藝術家出版社

世界名畫家全集

達達超現實攝影畫家

曼雷
Man Ray

何政廣●主編
吳礽喻●撰文

藝術家出版社

目 錄

man Ray

前　言

　　曼・雷（Man Ray 1890-1976）是二十世紀最具影響力，且最全方位的藝術家之一。畫家、攝影家、雕刻家、編輯人、導演、詩人、作家，都是他的身分。其創作涵蓋攝影、繪畫、文學、電影、多媒材等領域，其中又以攝影作品最為人稱道，他挑戰並擴張攝影的本質，使用中途曝光（Solarization）、實物投影法（Rayograph）等暗房技巧與實驗手法，讓攝影成為一種藝術表達形式，廣泛地影響了二十世紀的藝術創作。

　　曼雷的本名為艾曼紐・雷汀斯基（Emmanuel Radnitsky），1890年出生於美國費城，為家中長子，幼時就顯露藝術天份。父母為俄籍猶太裔移民，父親為成衣廠工人，鼓勵孩子接觸縫紉，儘管曼雷一生都想擺脫家庭背景帶來的影響，然而如熨斗、縫紉機、針線和假人模特兒等製衣元素，都曾出現在他各時期的創作。

　　1897年曼雷全家搬到紐約布魯克林。他看到史蒂格利茲在紐約第五街291號開設的「291畫廊」，這家俗稱「攝影直線派小畫廊」的畫廊，在1908至17年間展出許多歐洲前衛繪畫的最優秀作品，如畢卡索、羅丹、塞尚、梵谷等藝術家作品，使他深受影響。他先後在紐約藝術學生聯盟、紐約國立設計學院習畫，並於1912年進入費勒中心美術學校，讓他在藝術創作上有長足的發展。1921年前往巴黎，正式成為專業攝影師，開始拍攝許多名人和藝術家，包括喬伊斯、海明威、史坦、杜象、畢卡索、馬諦斯、普魯斯特等。1940年他回到美國，在洛杉磯度過十多年的晚年生活，之後又回到巴黎，於1976年11月在巴黎病逝，享年八十六歲。

　　曼雷從年輕時代就捨棄本名，而使用Man（人）Ray（光線）為名字——亦有「男人・光芒」之意，表明自己未來是個發出光芒的男人，而其藝術作品正是不斷運用光線來表現。這位自稱是「另一個李奧納多・達文西」的布魯克林少年，期望自己也是一位萬能者。

　　曼雷早期作品以繪畫為主，從立體派的變形到達達與超現實風格，曼雷在自傳中道出他的「初戀」是繪畫，後來才轉向攝影。而他先後與多位女人的交往，與他的藝術生命也有關聯。曼雷曾說他在創作〈天文台的時間——情人〉油畫的時期，正是與李・米樂共度美好時光之際，他在擁抱著愛情時，一邊思考構圖一幅巨畫，於是在床頭牆壁上，掛著寬250公分的畫布，每天早上睡醒時，立即將想像的構圖描繪出來，經過持續二年（1932-34）的修改終於完成這幅油畫。巨大的紅唇似有生命之物漂游在雲端，地平線左方遙遠森林中的天文台兩座圓頂，彷彿是兩個乳房，此畫構圖是他當時每天走過盧森堡公園所得到的印象，揉合了他所喜愛的情人所創造出來的美麗意象。

　　這幅畫作曼雷首次個展發表，被評為帶有色情之作。後來在倫敦超現實主義國際展掛在重要位置，一年後在紐約現代美術館「達達、超現實主義、幻想藝術展」以主視覺作品陳列，展期中為海倫娜・魯賓斯坦購藏，並被用為她在紐約五號街化粧品店口紅新產品廣告圖像。

　　曼雷的一生在畫室與暗房來去繁忙，肖像攝影是他生活之糧，繪畫藝術則是他樂在創作的寄託。正如他的名言：「我畫無法被拍攝的東西，拍攝我所不想畫的」，他的興趣不在繪畫或攝影本身，而是創意的研發。曼雷與杜象建立深厚友情，兩人都是利用現實既成物品創造反藝術風格的高手。

<div style="text-align: right;">2012年3月寫於藝術家雜誌社</div>

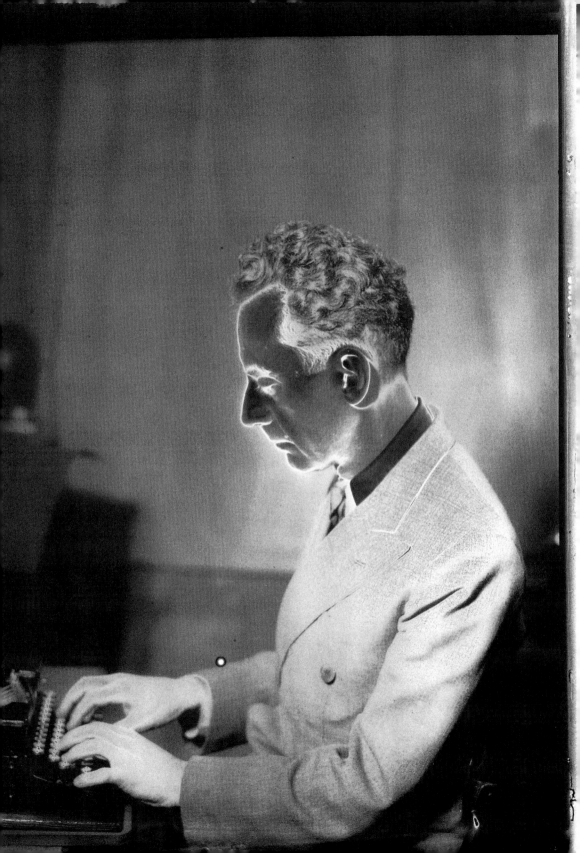

達達・超現實／
攝影・繪畫・實驗家──
二十世紀重要藝術家曼雷

曼雷　**無題**（**自拍像**）
1943（1975）
黑白相片　29×20.5cr

反叛的頑童

　　1960年代曼雷寫了厚達四百頁的自傳，描述近半世紀以來參與達達、超現實主義的創作經過。他用一句話破題：「據我母親所說，我三歲的時候畫下第一個人像。」當時七十歲的他已是舉世聞名的攝影師，拍攝了無數名人的肖像，但他希望強調自己是以畫家出生，而「人」是他從年輕到老創作表達的直覺性目標。

　　他表示，從有記憶以來，第一次畫畫不是用畫筆及畫布，是五歲的時候說服其他小朋友玩油漆，用手塗在自己的臉上。父母親回來的時候，他們興奮地從大門後跳出來，希望帶來驚喜，想不到卻遭到鞭打懲罰。這或許是曼雷在創作生涯中多次拋棄繪畫顏料，運用畫刀、噴槍、裝置藝術，最後改用「光」來作畫的潛意識因素。

　　曼雷也記得，他七歲時用彩色蠟筆重繪了報紙上的一幅黑白照片，那是一艘在1898年於古巴沉沒的美國軍艦。大人肯定他對細節及造形的掌握，但批評他紛亂的用色。曼雷回憶道：「因為原本的照片是黑白的，所以我能自由地用想像著色。」這些例子

曼雷　**自拍像**　1930
（前頁圖）

曼雷　**茱麗葉**　約1943　相片彩色鉛筆　米蘭Marconi工作室收藏

曼雷　**無題**　1908
鋼筆墨水
紐約現代美術館藏

顯現曼雷從小叛逆的個性，反抗父母親的權威，不循常理作畫。

　　曼雷出生於1890年8月20日，本名為艾曼紐‧雷汀斯基（Emmanuel Radnitsky），父母是俄羅斯裔猶太人，定居費城，1897年才搬至紐約布魯克林區居住。曼雷是家中長子，與三個弟妹都在嚴格的教育中長大。父親是裁縫師，孩子們也會縫紉，常將家中剩下的碎布做成毯子或袋子。曼雷日後創作也常運用類似的拼貼手法。

　　高中就讀布魯克林的公立男子學校，選修了一些繪畫課程，他對專業製圖很拿手。他也為校刊畫一系列插畫。在老師的推薦之下，曼雷獲得進入紐約大學建築系的機會。這段期間，他也曾

把自己的房間佈置成畫室，籌錢僱用裸體模特兒，和幾名好友一起作畫，但被父母制止。

高中畢業後他違背父母的期望，放棄升學，開始找工作。從年輕時他就知道自己的方向，是「做那些我不該做的事」。他做了許多奇奇怪怪的工作，包括顧報紙攤、當蝕刻製版員、在廣告公司做設計，最後他在一個電機相關的出版社擔任美術編輯。

他常逛紐約第五大道上291藝廊，並且和經營者史蒂格利茲成為好友，不僅聊前衛藝術也談攝影。他也在這個畫廊看了塞尚、畢卡索、雷諾瓦、梵谷、布朗庫西（Constantin Brancusi）及其他歐洲藝術家的小型展覽。尤其喜愛塞尚在水彩作品中使用的留白，以及畢卡索的立體派作品。

曼雷一邊打工一邊讀書，到紐約各地的藝術學校上課，1910年進入國家設計學院就讀，參加了紐約美術系學生會，研習解剖學、人像畫及插畫相關課程。1912年開始在紐約費勒中心（Ferrer Center）現代學校上課，這所學校是受1909年被槍殺身亡的西班牙無政府主義者法蘭西斯柯・費勒（Franciso Ferrery Guardia）啟發而設立，可想而知學院作風十分激進。

曼雷以紐約城市生活取材，甚至和其他同學到鄉間看鐵路建造工程、碼頭工人卸貨。曼雷的反骨性格能在這所學校自由發展，他也在此認識了志同道合的好友，自發參與校內展覽，探索屬於自己的藝術語言。

無政府主義至上

紐約費勒中心是由艾瑪・高德曼（Emma Goldman）及其他草根文化、政治家共同開設，倡導學生的自由，每個人都可以在校內發起議題、課程、展覽及活動。

教學方式也和藝術傳統學院大相徑庭，鼓勵學生在畫中加入自己的想法。導師羅伯特・亨利（Robert Henri）是美國藝術史中的重要人物，亨利鼓勵學生表達自我，不要害怕犯錯，他在費勒中心教學七年分文未取，上素描課的時候會安靜地穿梭於學生

之間，用鼓勵的方式提出建議，不會嚴厲批評或修改觸碰學生的畫。這或許也勾勒出一些他的做人哲學。

亨利是「垃圾箱畫派」（Ashcan School）的創始者，另有七位傑出的畫家跟隨他創作社會寫實風格的畫作。亨利甚至拉攏其中一位畫家喬治·貝洛斯（George Bellows）進費勒中心一同教畫。艾瑪·高德曼曾回憶道：「有亨利及貝洛斯的協助，美術課程有了自由的氣氛，這在當時紐約其他地方是十分少見的。」

曼雷的早期素描作品反映了這種「自由氣氛」，無論是炭筆畫或水彩畫都展現了自我風格及篤定線條。也因為課程以快速的節奏進行，二十分鐘畫一張畫，所以構成的人體造形通常是極簡的。

油畫方面，曼雷的構圖類似印象派，但出人意表的用色方式，更貼近狂放不羈的野獸派，反映曼雷不在意童年時被指責亂

曼雷 **無題** 1912
水彩畫紙　24×35cm
私人收藏

曼雷 **無題** 1913
水彩墨水畫紙
40×28.5cm（右頁圖）

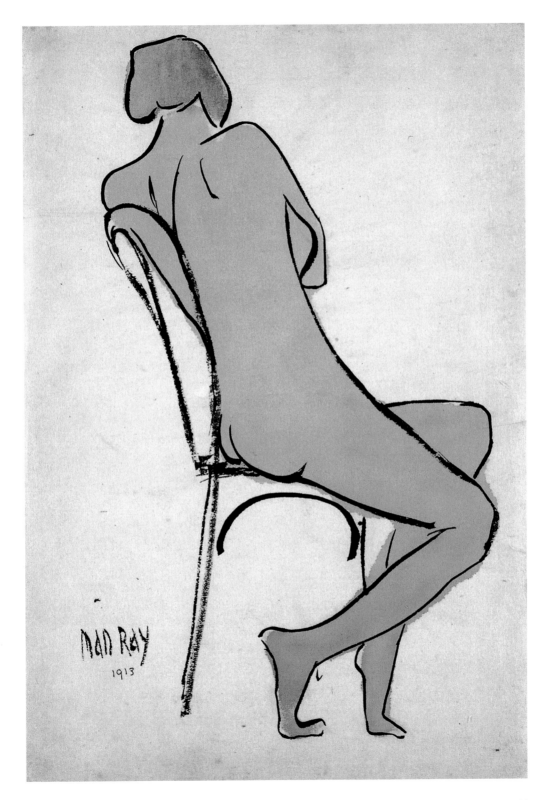

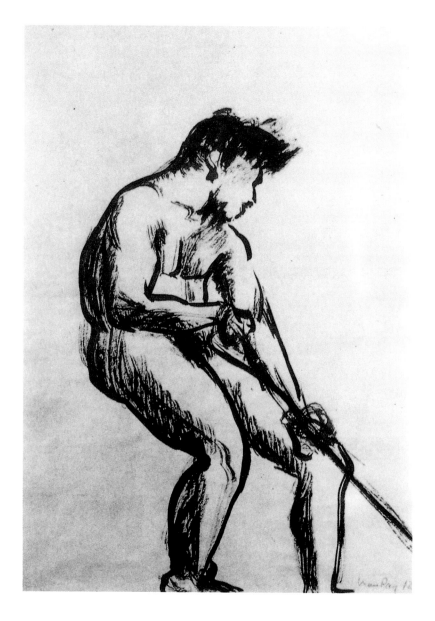

曼雷　**拉繩索的裸男**
1912　素描
38×27.5cm
Camillo d'Afflitto夫婦
收藏

用顏色。他的裸體素描充斥著各種明亮的顏色，以橘色或淡粉色表現皮膚，在畫布上表現純色的對立激盪。

　　曼雷在1912年末參加了費勒中心舉辦的聯展，這是他的首場展出，風格及主題上表現了十足的多樣性，他的朋友沃爾夫（Adolf Wolff）寫道：「曼雷是年輕的煉金術士，不斷地在尋找畫家的神祕魔法石，這些探險及實驗是讓藝術充滿活力的主因。

曼雷
二裸婦，里奇菲爾德
約1913　素描
20×25cm

所以盼他永遠也找不到這顆石頭，那他就不會停止實驗了。」

　　展覽結束後不到四個月，曼雷參加了第二場聯展。他的作品及題名開始變得抽象，也開始以非具像的物體表達概念，例如〈愛〉、〈幻想〉、〈裝飾〉、〈柴可夫斯基〉。〈柴可夫斯基〉不是肖像，而是以色彩造形畫出他感受到的音樂特色。

　　曼雷身邊一直有音樂家朋友，在進入費勒中心學習之前，他曾和友人辯論過「音樂重邏輯性、抽象及數學化的特質」。音樂是否比繪畫優越？這個問題促使曼雷開始以抽象方式繪畫，希望繪畫的層次能迎頭趕上音樂。

　　費勒中心裡有一位會畫畫也玩音樂的學生康洛夫（Manuel Komroff），常以樂理術語為繪畫命名，他認為現代音樂及文學、

15

曼雷　**無題**（**哈伯特著短褲坐像**）　1912　鉛筆畫紙　35.2×43.2cm　紐約Francis M. Naumann畫廊

曼雷　**裸女肖像**　1912　炭筆畫紙　27.3×38.1cm　紐約Francis M. Naumann畫廊

曼雷　**無題**　1912　墨水畫紙　38×27.5cm

曼雷　**無題**（**在費勒中**
心畫素描的女子）
1912　墨水畫紙
40×28.3cm
紐約Francis M. Naumann
畫廊

雕塑、繪畫及其他視覺藝術領域漸漸融為一體。學校導師馬克
思・韋柏（Max Weber）對歐洲前衛藝術界很有興趣，他認為新的
世代應該以新的色彩、造形、共鳴、旋律及能量來表現，因此需
要「用心來繪畫，用眼睛來思考」。這些看法促使曼雷進一步往
抽象及實驗藝術的領域發展。

　　另一位好友沃爾夫對曼雷的政治哲學理念也深具影響力，他
是比利時出生的無政府主義者，把社會理想擺在藝術創作前面。

曼雷　**無題**　1913
墨水畫紙
40.5×28.5cm（右頁圖）

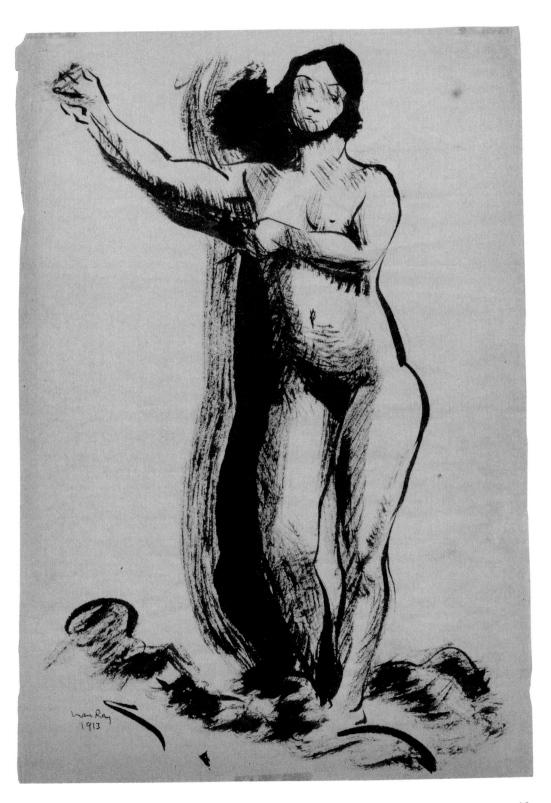

曼雷　**裸婦**　1912
素描　38×28cm

他和曼雷同期進入費勒中心，兩人立刻融入了自由的學院風氣中。他會每週一次教孩童畫畫，其他傍晚則教授法文。曼雷不喜歡住家裡，他就把自己在曼哈頓工作室的鑰匙給了曼雷使用。

　　沃爾夫在1913年開始為《國際社會主義文摘》寫文章，曼雷也為1914年三月、四月及五月號的《國際社會主義文摘》雜誌設計封面，由此可見兩人彼此相提攜及影響。

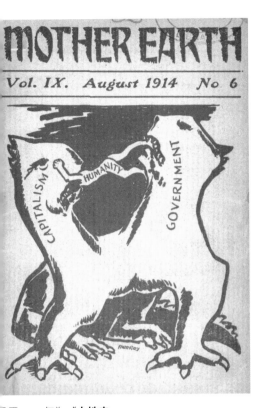

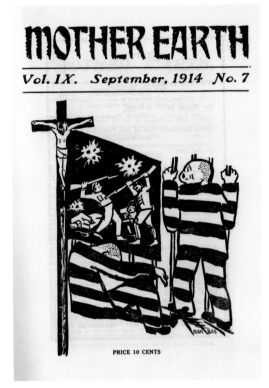

曼雷1914年為《**大地之母**》雜誌畫的插圖，傳達強烈的反戰訊息。

曼雷為《**大地之母**》所繪的第二幅插畫評判美國人權議題。（右圖）

除了這本雜誌之外，曼雷還為左翼政治刊物《大地之母》繪製兩幅插畫。1914年九月號的插圖呈現了兩名牢犯排成美國國旗的樣子，國旗的星星則被殘酷的戰爭畫面所取代，基督受難的十字架則成了立起國旗的竿子，象徵國家體制以愛國及宗教之名犯下暴力及不人道的罪行。八月號的插畫則是回應逐漸擴張至全球的戰爭，曼雷畫了「資本主義」及「政府」構成的雙頭怪獸，正在撕裂吞食「人性」字樣的人偶。

擁抱現代美學：
291畫廊、軍械庫展覽會的影響

曼雷一生中曾多次提起費勒中心及無政府主義精神對他的影響。但事實上從這些政治意味濃厚的插畫之後，他便逐漸拋開政治，擁抱前衛藝術思潮。在現代主義的潮流下，探索新的美學風

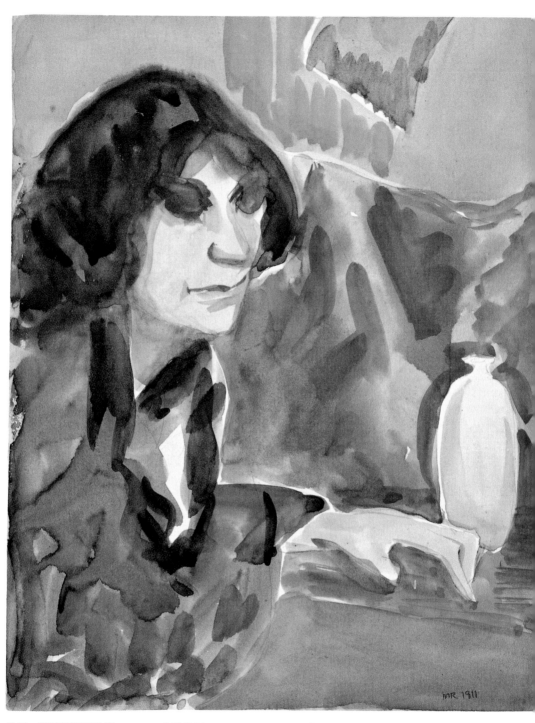

曼雷　**妹妹桃樂斯肖像**　1911　水彩畫紙　35.5×28cm　曼雷基金會藏

曼雷　印地安人的陶器
1914　油彩木板
37.3×12.3cm

格才是他未來會走的道路。

　　他在費勒中心當學生時，總會在午餐時間抽空到史蒂格利茲的「291畫廊」看展。曼雷十分欽佩這位大方的畫廊經營者，每次史蒂格利茲邀請曼雷共餐時，總會先一步付帳。曼雷寫下參觀291畫廊的印象：「小畫廊的灰色牆上，總有豐富精采的作品：崇尚自然的塞尚、神祕難測的畢卡索、揉合裝飾圖騰及精緻中國風的馬諦斯、有如機械般精準的布朗庫西；羅丹幻想家、畢卡匹亞各種情緒的表達者⋯⋯」

曼雷認為歐洲藝術家的作品有種特殊的神祕感，像是塞尚的水彩作品未完成的留白部份，就十分吸引曼雷，他也在自己的畫中實驗這種效果。羅丹的人體繪畫也帶給曼雷啟發。羅丹不依照學院派及正確解剖學描繪人像，而是以扭曲戲劇性的方式表達，曼雷看了也決定以自由即興的方式繪畫。

1912年秋季，友人哈伯特（Samuel Halpert）邀請曼雷進駐里奇菲爾德（Ridgefield）的藝術家社區，該地位於紐澤西的一個小鎮，和曼哈頓只隔了一條河。因為曼雷愈來愈受不了住在家中的種種限制，里奇菲爾德的環境清幽適合創作，整個平原及山坡間只有一些農舍，他便決定住下來。

他和哈伯特及作家克蘭柏格（Alfred Kreymborg）租下每個月十二美元的公寓，兩位室友只有周末的時候在，大部分的時間只有曼雷一個人在公寓內作畫。這段期間他偏好畫舊茶壺、流浪貓等靜物，天氣好的時候也會在戶外寫生。

有一次曼雷把哈伯特買的黑色花瓶畫成油畫，引起哈伯特的不滿。哈伯特指控曼雷剽竊他的想法，買下這件花瓶是他想先畫的。曼雷對這段爭執感到納悶：「可是我們前幾個禮拜才在同一座山丘、同一片風景前作畫。同樣是具象的東西，有什麼差別？」

哈伯特曾在歐洲和馬諦斯學畫兩年，以受教名師為傲，一直維持同一種風格。曼雷對東方藝術也興趣濃厚，曾臨摹過日本版畫。但他們的室友克蘭柏格評論兩人：「崇尚後印象派的哈伯特有個沉悶的習慣，總喜歡重複自己的做過的事，但是年輕十歲的曼雷，則讓人無法預測。當時曼雷只有二十一歲，是個卷髮濃眉大眼的夢想家，創作表現大膽多變，實驗性十足。」不久後曼雷也脫離了靜物寫生的抽象風格，追求更深刻的現代主義表現。

曼雷在1913年的紐約軍械庫展覽會受到畢卡匹亞（Francis Picabia）、馬諦斯、杜象（Marcel Duchamp）作品的啟發，開始創作大篇幅的作品。但他花了六個月才消化這個展覽帶來的新想法，重新提筆創作。

曼雷參觀軍械庫展覽會後的第一幅作品是〈史蒂格利茲〉，

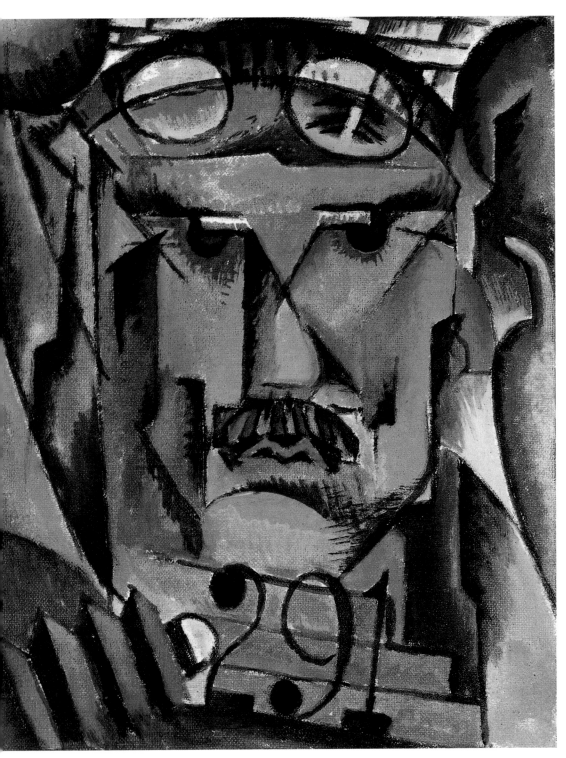

曼雷　**史蒂格利茲肖像**　1913　油彩畫布　耶魯大學圖書館藏

曼雷　Man Ray 1914
1914　油彩木板
英國Roland Penrose基金
會收藏（左頁圖）

結合了畢卡索的立體派及野獸派的用色，下方的291數字讓人聯想到勃拉克（Georges Braque）結合文字與繪畫的手法。接下來兩年曼雷嘗試了野獸派及立體派的風格，以新方式解讀造形及空間。

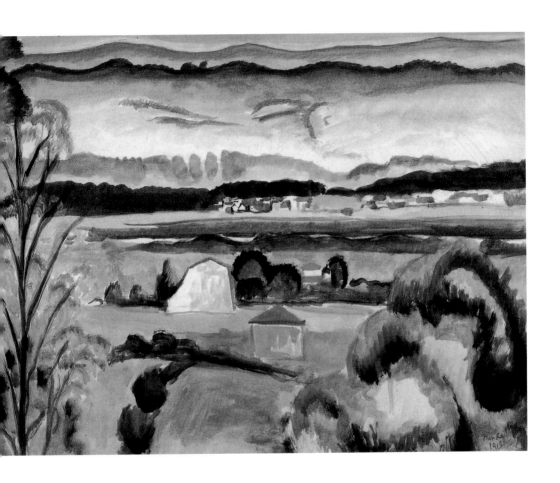

曼雷
里奇菲爾德的景觀
1913　水彩畫紙
47×61cm　私人收藏

在里奇菲爾德墜入情網：描繪景觀繪畫、人文風土的「浪漫表現主義」

在里奇菲爾德偏遠的村莊創作，使曼雷感到孤獨，他也開始用詩作表達現代藝術的精神。他的第一首詩《辛勤》描述了跟隨著日以繼夜無止盡循環的腳步，對生活感到的疲累。

《辛勤》

晝日是死寂，對我而言
夜晚才是生活的開始
白天我夢
晚上我醒
醒了以後，我死去

我不計算時間
也不目視太陽
但隨時間單調的腳步我漂泊
所有的感官麻痺

從遠方
微弱的音樂讓我煩躁的靈魂得
以平息
死亡的搖籃曲
我睡－我醒－我死

給我一張生命的藍圖啟程
紅色眴煥的生命，不必過甜
然後讓我睡
疲憊

——曼雷的第一首詩

曼雷　里奇菲爾德的景觀（局部）
1913　水彩畫紙

　　這段期間曼雷和克蘭柏格等友人共同出版詩集《旱田》（The Glebe），之後自己手工編印了限量的詩畫小冊，收錄一些抒發胸懷的雜文散詩，但現已無資料留存。從事出版期間，曼雷的繪畫產量也出乎意料地高，他以抽象的手法描繪了里奇菲爾德的風光，當白雪溶去，他的用色就和活潑的春天一樣。

　　1913年夏末，一群費勒中心的同學前來探望曼雷，包括沃爾夫及伴侶亞潼·拉克瓦（Adon Lacroix），他們剛從比利時移民

曼雷　**村莊（局部）**　1913　油彩畫布　51×41cm

曼雷　**亞潼肖像**　1913
油彩畫布

至美國，兩人有一個七歲大的孩子，但沒有結婚。符合無政府主義的傳統，兩人採取開放式關係，都可自由發展其他愛情，沒有誰屬於對方。

曼雷被亞潼的美貌及法國腔調所吸引，後來得知她和沃爾夫在紐約同居並不愉快，便寫信提議她到里奇菲爾德同住。亞潼答應了，和曼雷住了幾天之後，也把孩子接來里奇菲爾德，三人生活在同一個屋簷下。

亞潼也是畫家詩人，和沃爾夫有了孩子後，兩人的關係變得疏離，寄住在曼雷家，幫助她解決一些生活及感情上的問題。她成了曼雷的謬斯，許多素描、油畫及文字創作皆以她為主角。〈亞潼肖像〉是曼雷趁她睡著時所畫的，當時房內只有一盞油燈，曼雷把黃色當成白色使用，誤打誤撞構成特殊色彩。他將這幅畫帶回紐約給史蒂格利茲鑑賞，經介紹認識了富有的出版社經營者米切爾‧康納利（Mitchell Kennerley），他毫不吝嗇寫下150美元支票買了畫，這是曼雷售出的第一幅作品。

曼雷每禮拜有三天會到曼哈頓工作，亞潼則在家中照顧女兒、繪畫、寫詩，兩人在里奇菲爾德過著平靜的居家生活，不到一年後，他們在1914年5月3日公證結婚。結婚是為了減少外人的猜忌、讓朋友接受他們的關係。結婚證書上，曼雷的年齡是二十四，職業是藝術家，亞潼則是二十七歲，當時的女人沒有職業欄可填寫。

曼雷的繪畫在1914年發生許多轉變，似乎是受到商業設計的影響，這個時期的作品線條、色彩分明。曼雷在曼哈頓的地圖設計公司擔任製圖員的工作，負責在地圖四周加上美化的插圖及邊界。在《亞潼主義》詩畫集中，曼雷也有添加類似的裝飾元素。

曼雷的創作多以人物及景觀繪畫為主，排除了過度的政治涵

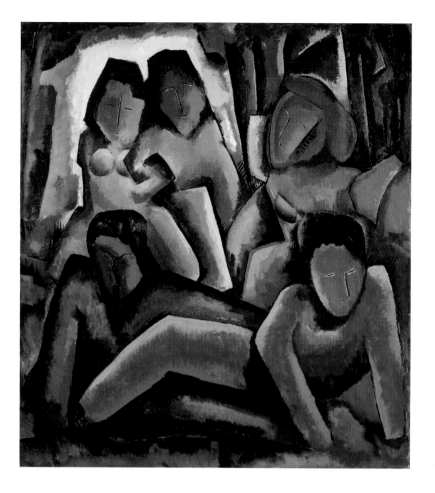

曼雷　**五人像**　1914
油彩畫布　91×81cm
紐約惠特尼美術館藏

義。例如〈五人像〉是曼雷受到畢卡索畫風及非洲藝術影響下創作的作品，於1950年被惠特尼美術館典藏。

　　比較特殊的作品是〈戰爭公元1914年〉，這件大幅畫作顯現曼雷對政治的敏感度。他以簡單的線條勾勒人物及馬匹，極度的不安與掙扎感凝結在瞬間。畫作的名稱是亞潼取的，一次世界大戰開始使她陷入焦慮，因為父母親仍在比利時居住，該地已遭德國軍隊入侵。透過畫作表達他們反戰的看法：畫中的士兵只是體制下的一枚棋子，受指揮操控，無法質疑、沒有自主思想，因此陷入了戰爭痛苦的掙扎。

　　曼雷曾在他的自傳中提到：「我對透視的問題很感興趣，清楚地意識到繪畫是一種在二維平面上發展的藝術，我盡量保留畫

曼雷　**無題**　1913
水彩畫紙
紐約私人收藏（右頁圖）

34

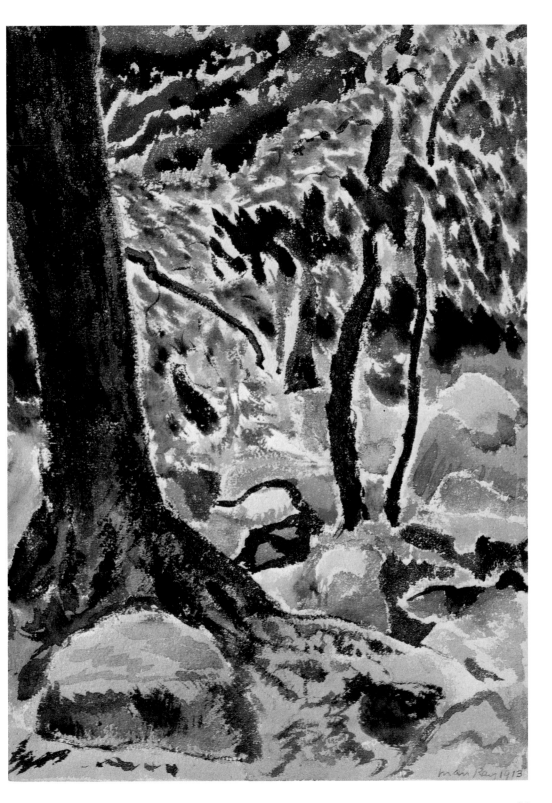

曼雷　**戰爭公元1914年**　1914　水彩畫紙　94.1×176.6cm

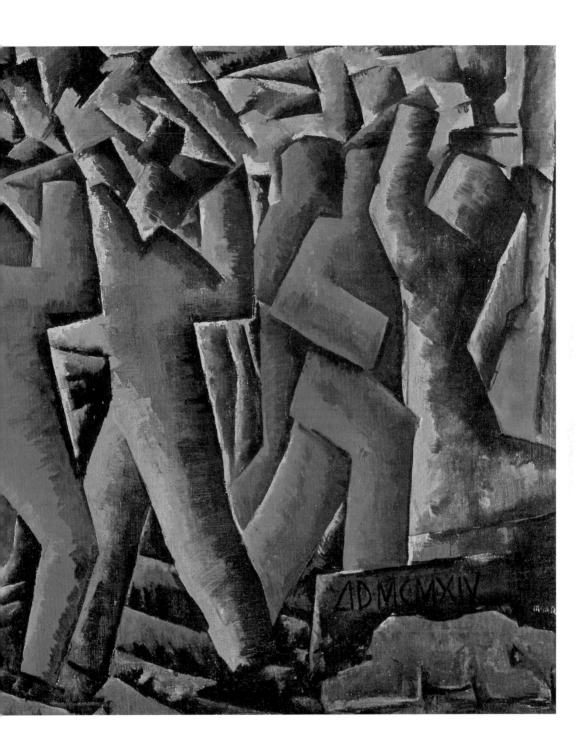

曼雷　**無題**　1914
鉛筆畫紙　47×62cm

布本色，不去刻意營造新的立體空間。」將畫作平面化的手法也受畢卡索及勃拉克的影響。曼雷在1914年末於291畫廊看過兩位藝術家的聯展，並迅速地吸收拼貼手法運用在自己的作品中。

〈中國劇場〉便是一例，曼雷將一片金色包裝紙貼在畫中，代表人物的軀幹。這件作品是他受委託設計紐約中國城戲院而畫的，特殊之處在於，拼貼的金色包裝紙邊緣是不規則的、黏貼的方式是傾斜的。不同於畢卡索及勃拉克將邊緣裁剪工整，也反應出年幼時拼布的經驗。曼雷持續以不同的媒介及創作手法去實驗、尋找在「二維藝術」中，各種有系統的、有調理的表達方式。

曼雷的未來充滿契機及希望。1915年初他認識了查理斯‧丹尼爾（Charles Daniel），他除了擁有飯店及許多咖啡廳詩人光

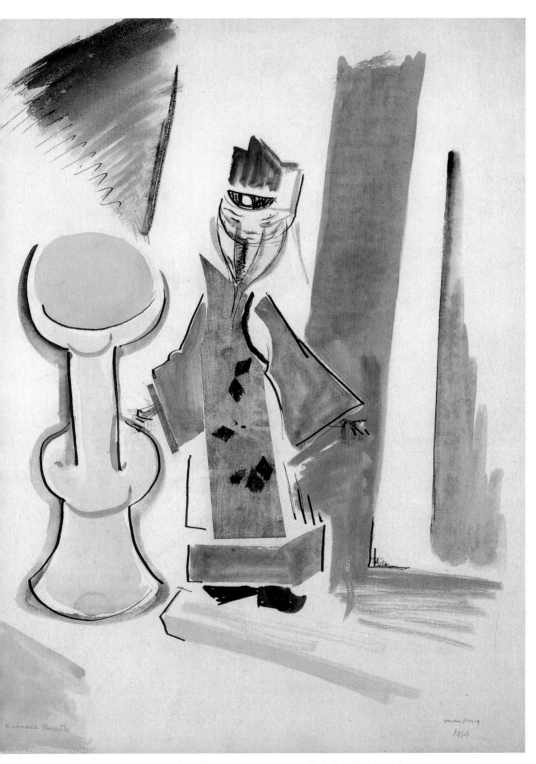

曼雷　**中國劇場**　約1914　拼貼墨水水彩畫紙　43.9×35.2cm　蘇黎世版畫素描美術館

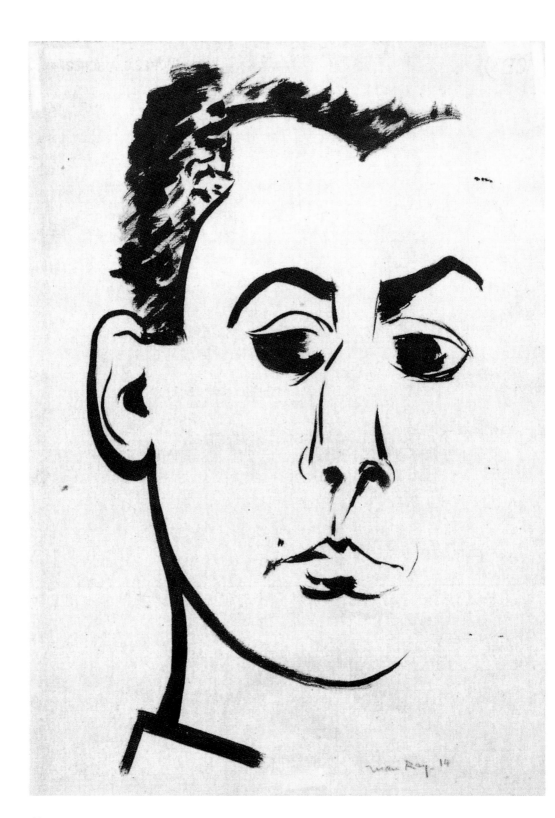

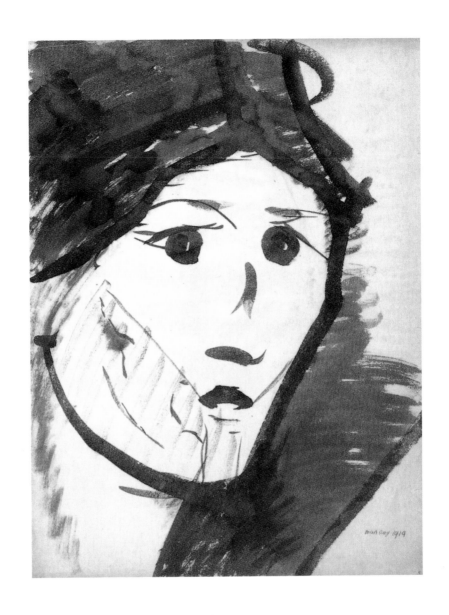

曼雷　亞潼肖像
1914　淡彩畫紙
65×48cm

曼雷　自畫像　1914
墨水畫紙　42.5×30cm
（左頁圖）

顧，另還籌畫開設新的畫廊。在友人的提議下，曼雷帶了幾幅作
品向丹尼爾自我介紹。丹尼爾十分肯定曼雷，用二十美元買下了
一幅作品，並承諾開設畫廊時邀請曼雷展出。

　　曼雷和亞潼手工印刷了《多樣詩畫集》（A Book of Divers
Writings），包括六首詩及一個短劇，限量二十本，以深色紙做
封面，加上曼雷的拼貼及簽名。第一幅插畫是亞潼肖像，最後一
幅畫則是曼雷的自畫像，同樣以簡單線條勾勒，相互呼應。他成

功地將《多樣詩畫集》賣給一些評論家、經理人、藝術家、收藏家，丹尼爾買了一本，史蒂格利茲則買了三本。

昔日在里奇菲爾德的詩人好友克蘭柏格也為曼雷背書，在曼哈頓早報中寫了一篇文章，描寫曼雷夫婦在窮鄉僻壤生活的樂趣：「他們每個月只用二十美元生活，但仍樂在其中。曼雷的繪畫，就像紐澤西的田野生活，表達了日常生活的單純樂趣……添加詩意的元素，對節奏的熱愛，那種輕盈、歌曲般、沉著、自律的節奏。而他的構圖是一種發明，經常帶有某種寓意，觀者可以試著去解讀看看。」

抽象繪畫也可以無政府：
二維「形式主義」的探索

1915年初，曼雷脫離「浪漫的表現主義」，轉往探索抽象的形式主義。他在自傳寫道：「我改變了風格，將人物簡化為平面圖騰、認不出的造形。靜物以簡單色彩呈現，描繪的主題則刻意選擇不具美學價值的。拋棄早期訓練，取而代之的是凝聚力、團結性，以及如植物生長般的自由活力。我去感受，而不是去分析。」

曼雷以直覺式的手法及嚴謹的構圖繪畫，如〈形狀構成一號〉是由簡化的碗、罐子及燭臺構成的，所有形狀融入了平面畫布，桌子的透視只用一條斜線代表，背景的長方形也切入每一個靜物的形狀，所有造形融為一體。

同時期曼雷以小報形式手工印製《里奇菲爾德青年人》（Ridgefield Gazook），這是美國首份達達主義傾向的刊物，充滿了草根及波西米亞氣息，顯示他仍未拋棄無政府主義思想。其中一首他和沃爾夫合寫的視覺詩，名為「三顆炸彈」，內容包括了空白的句子，兩個驚嘆號，以及排列看似毫無章法的字母，結尾畫了一個盤子盛著三顆炸彈，這是為了紀念費勒中心因為製造炸彈實驗意外身亡的三位學生。

曼雷　**形狀構成一號**
1915　油彩畫布
46×31cm
巴黎曼雷基金會
（右頁圖）

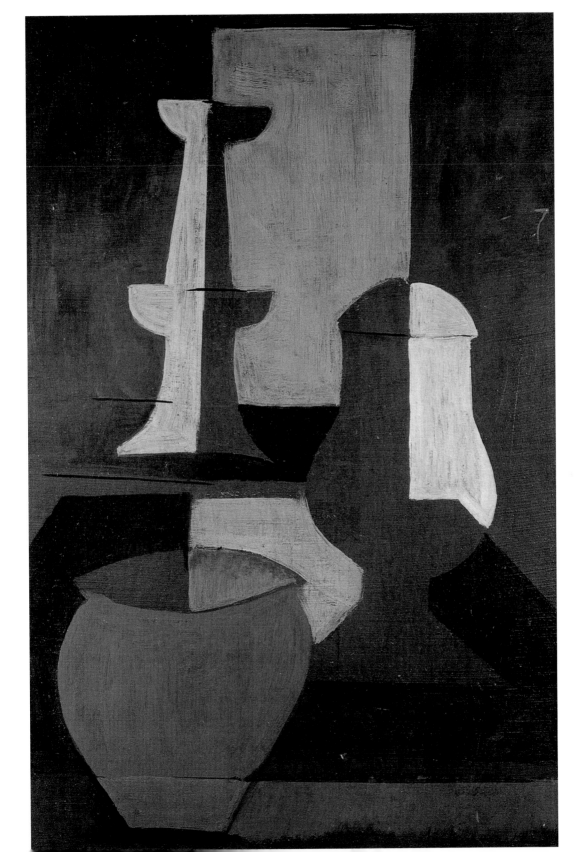

《里奇菲爾德青年人》與「形式主義」畫風同時發展，很難不讓人聯想曼雷對平面繪畫的想法出自於無政府主義的哲學：扁平式組織結構、人人同等及自由的想法，被轉譯成了一種繪畫手法。

　　1915年底曼雷在丹尼爾畫廊舉辦首次個展，作品機械化的傾向愈來愈明顯。例如：〈漫遊〉以繽紛的色彩呈現行走、移動中的身體，雖然人物造形被簡化，仍可感受到四肢舞動的動態。

　　一首曼雷所做的詩《三維向度》透露他對形式主義的看法：

曼雷與友人在1915年月印刷的《里奇菲爾德青年人》小報。（右頁上圖）

遠處數間小屋
被夜晚壟罩著
被繁茂枝葉遮蓋
從屋內透出的燈光
是分辨它們的方式

光，充滿了它們的內在
不是那沉重的立體軀殼
而是一面面牆壁上的門戶
阻隔了、包圍著它們各自的形體
像是有洞的針織披風

穿著針織披風的老婦
披風裡藏著什麼神祕
又為她阻擋了什麼危險
他或他
都不知道

　　曼雷在這首詩的第一段營造黑暗中觀看房屋的意境，唯一能辨別房屋形體的，只有從窗戶投射出的光。第二段描述房子的形體並不是以三維立體的方式定義，而是透過無法穿透的牆壁，阻擋了外界好奇又無知的眼光，並將屋內的秘密保留下來，就像是

曼雷　**無題**（景觀）
1914　炭筆畫紙
47×62cm
（右頁下圖）

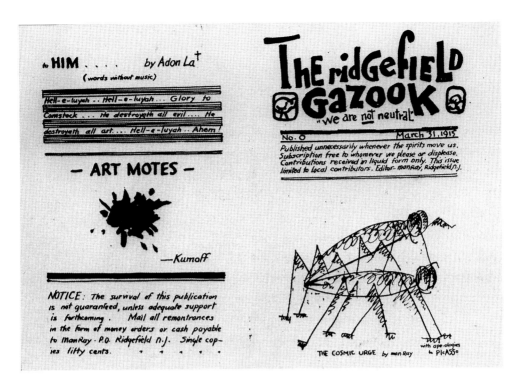

to HIM by Adon La†
(words without music)

Hell-e-luyah .. Hell-e-luyah . Glory to
Comstock ... He destroyeth all evil He
destroyeth all art Hell-e-luyah . Ahem!

— ART MOTES —

—Kumoff

NOTICE: The survival of this publication
is not guaranteed, unless adequate support
is forthcoming. Mail all remonstrances
in the form of money orders or cash payable
to ManRay - P.O. Ridgefield N.J. Single cop-
ies fifty cents.

THE ridGEFIELD GAZOOK
"we are not neutral"

No. 0 March 31, 1915
Published unnecessarily whenever the spirits move us.
Subscription free to whomever we please or displease.
Contributions received in liquid form only. This issue
limited to local contributors. Editor- manRay, Ridgefield, N.J.

THE COSMIC URGE by man Ray

with ape-ologies
to Picasso

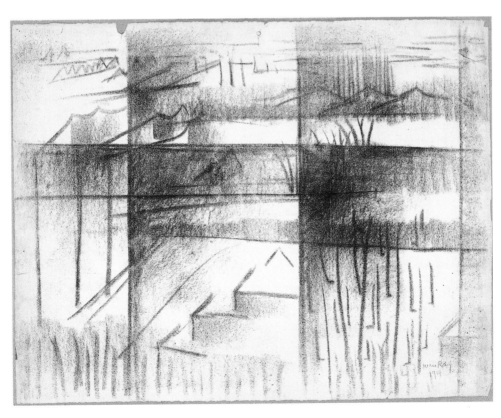

老太太們常穿的針織披風一樣，能夠形成一道保護，阻隔週遭的危險。「他或他都不知道的」則暗示著抽象畫法會帶領藝術進入未知領域。

　　曼雷尋找理論及創作立基點，同時也認識了法國藝術家杜象。曼雷無政府主義式的思想，和善於破除沿襲傳統的杜象氣味相投。兩人發展出了堅定的友誼，儘管剛開始在語言上有些隔閡，曼雷不會說法文，杜象不會說英文，但他們在往後五十年內常互相激勵。

　　杜象的作品已常出現在藝術雜誌中，曼雷看過杜象的作品〈巧克力研磨機〉，雖然當時藝評家認為杜象太過於注重機械描繪，但這點卻特別吸引曼雷。當時在商業設計領域工作的曼

曼雷　岩壁　1914
墨水畫紙
20.3×25.4cm
紐約Francis M. Naumann
畫廊

雷，對於機械構造特別有興趣。想不到這樣的繪畫主題，讓他們成了藝術領域的現代主義前鋒。

曼雷為首次個展卯足全力，更添購了一台相機為作品拍照，製作展覽目錄。他認為：「將色彩轉譯成黑白，不只要有攝影知識，更需要瞭解被拍攝的作品。沒有人比畫家本人更適合這項工作。」

他善用了新覓得的攝影技術，為每個時期的代表作拍下照片。並把照片和創作理論《新藝術二維向度的首本研究》（A Primer of the New Art of Two Dimensions）交給一位作家評論，從〈里奇菲爾德景觀〉開始，整篇文章包括了人體習作、詩歌插畫、景觀油畫、靜物習作、抽象繪畫的黑白照片，十分豐富，藝評也以形式主義的角度分析作品，描述〈里奇菲爾德景觀〉是「以討喜的色彩、溫柔的造形、隨意及包容的方式表現對自然之詩的喜愛」，描述〈形狀構成一號〉是「曼雷創作論述及美學邏輯的具體實踐」。

1915年末舉辦的曼雷首次個展，因經費不足的關係，許多作品未裱框，曼雷用粗棉布做了一道假牆，將畫布嵌入牆內，讓畫作看起來像是直接畫在牆上的。布展的風格與形式主義的作品同樣令人驚豔。

此次展覽各方藝評讚譽有加，包括對美國現代主義藝術有卓越貢獻的威拉得‧萊特（Willard Huntington Wright）也肯定曼雷的用色，並認為他是最有前瞻性的藝術新星。展期間雖然一幅畫也沒有賣出，但在各方關注下，卸展後數天，一位芝加哥的律師，亞瑟‧傑洛米‧艾迪（Arthur Jerome Eddy）以兩千美元買下了六幅畫作。

因為這筆錢，曼雷與亞潼決定搬離鄉間，在曼哈頓畫廊區租下一個工作室。曼雷的作品隨著在曼哈頓大都市定居下來，造形風格變得更加機械化。加上杜象玻璃繪畫的影響，及畢卡匹亞機械繪畫的啟發下，1916年他發展出全然平面性與充滿機械時代精神的作品。

英國藝評家貝爾（Clive Bell）及弗萊（Roger Fry）善於以「形

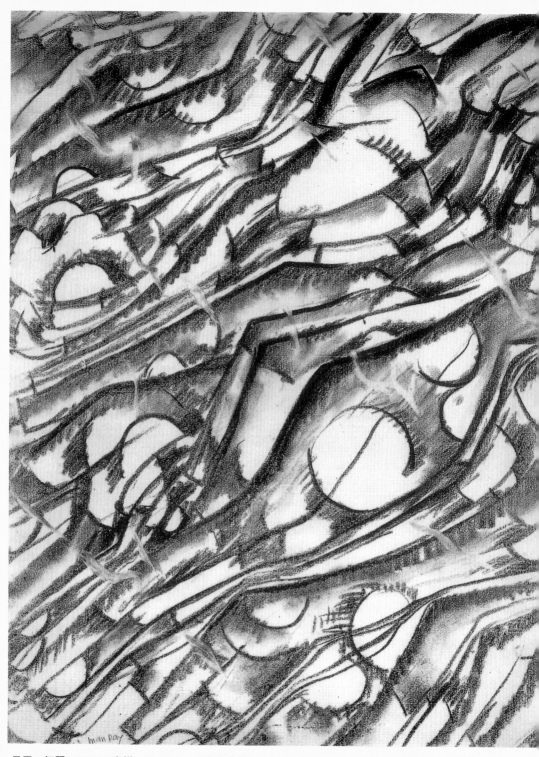

曼雷　**無題**　1915　素描　60×46cm　私人收藏

曼雷　**拉瑪波山丘**　1914
油彩畫布　私人收藏

曼雷　**拉瑪波山丘**　1914
油彩畫布　私人收藏

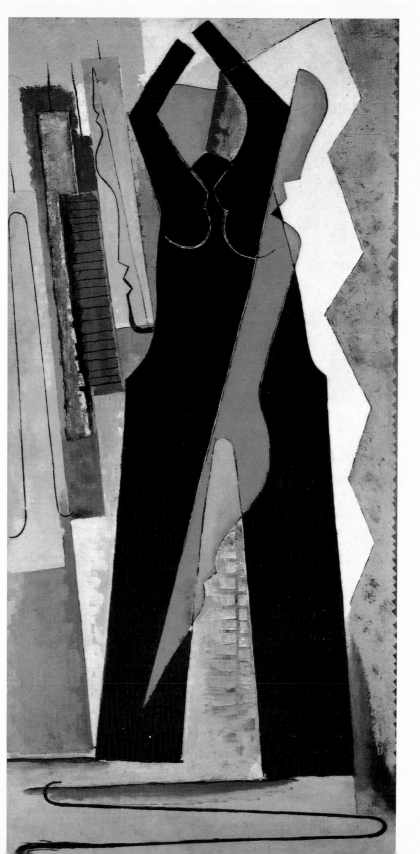

曼雷　寡婦　1915
油彩畫布
巴黎Marion Meyer收藏

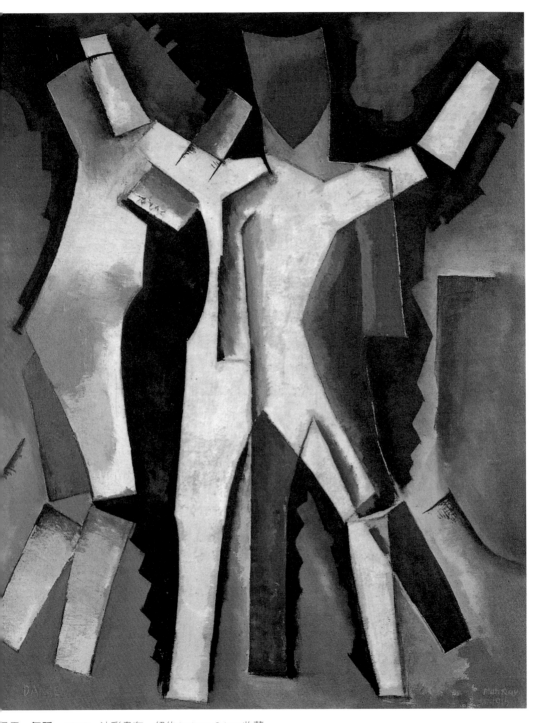

曼雷　**舞蹈**　1915　油彩畫布　紐約Andrew Crispo收藏

曼雷　**漫步**　1915　水彩畫紙　巴黎Juliet Man Ray收藏

曼雷　**漫遊**　1916　油彩畫布　100×81cm　私人收藏

曼雷　**清道夫**　1959
油彩畫布
200×178cm
日內瓦私人收藏

式主義」的角度去解讀作品，強調「造形」在一幅作品內扮演的
關鍵角色。另外，一些關於設計及構成的技術書籍也使用了類似
的語言，其中最重要的兩位作家為登曼‧羅斯（Denman Ross）
及亞瑟‧維斯理‧道（Arthur Wesley Dow），特別是後者在1913
年所寫的《構成》影響了包括歐姬芙（Georgia O'Keeffe）及曼雷
等美國畫家，他們的著作討論了設計及造形的構成方法，教導以
調和性、節奏性、平衡性的方式安排色彩、線條、紋理等設計元
素。亞瑟‧維斯理‧道在1915年表示，歷史中各大文明所遺留下
的藝術遺產都是卓越設計，這是它們的共通點。在1917年他也表
示現代藝術家需要思考的首要問題，是如何為「所有的視覺藝術

曼雷 **交響樂** 1916
抽彩畫布

找到共通的基礎」，就如譜寫音樂有一定的規則一樣。

曼雷1916年持續探究抽象繪畫，甚至出版了前述的《新藝術二維向度的首本研究》一書。除了曼雷之外已有許多評論家研究抽象藝術，但鮮少有人像曼雷一樣，堅持「畫布平面表層」的極致展現是一種「各種現代藝術形式的共同基礎」。

評論家萊特推薦他參加紐約頗具盛名的「現代美國畫家論壇聯展」，十六位參展的畫家皆認為造形因素，如：色彩、形狀、線條的重要性和繪畫的主題本身一樣重要。

曼雷參展作品包括了〈漫步〉及另外三幅抽象繪畫作品，當時作品的標價依尺寸大小為四百至一千美元不等。其中〈交響樂〉黃銅色的外框線就有些類似杜象的〈大玻璃〉的框線使用方式。〈交響樂〉一畫更令人立即感受到強烈的音樂性。

影子拼圖：〈繩舞者與她的影子〉發展攝影繪畫藝術的前導作品

同時，曼雷及杜象也探討「影子」在二維藝術中的重要性，此時期曼雷的重要作品〈繩舞者與她的影子〉保留了灰白色的背景，反差強烈的不規則色塊是由舞者的剪影所構成，掛在白色的牆上，如同杜象的玻璃繪畫，流露出活潑的透明及動態感。

曼雷在自傳中描述〈繩舞者與她的影子〉的創作經過：「這幅畫描繪一個雜耍劇場裡看到的繩舞者。為了讓造形及色彩的改變表現出舞者的動態感，我在各色色紙上畫了她的舞蹈動作後，將舞者的造形剪下排列組合。但因裝飾性太強烈，像是戲院裡的帷幕一樣，始終找不到滿意的構圖。我撇頭一看地上剩餘的紙片，它們抽象的造形像是舞者身後的影子或某種建築造形，一番重組後我將構圖畫在畫布上，接下來利用純色填滿大片色塊。我並沒有特意維持色彩間的平衡，紅色襯著藍色、紫色倚著黃色、

綠色對應著橘色，為的是強化色彩反差。其中我用了大量顏料精確填色，有些顏色甚至完全被用光了。完成後，我直接就在畫作底部寫上〈繩舞者與她的影子〉。」

　　馬戲團表演者經常是西方藝術及文學中慣用的題材，特別是走鋼索的人，代表了人類的存在與掙扎就維持在那微妙的平衡之間。紐約現代美術館在1954年典藏了〈繩舞者與她的影子〉，並邀請曼雷再次敘述他的創作經過，這時曼雷少了在自傳中使用的那種意外的語氣，並解釋了繩舞者與早期作品的連貫性：

　　「首先我畫了一位舞者的三個動作，然後在不同的色紙上放大這些輪廓。剪下的舞者造形被銷毀，剩下來的色紙則是最後所採用的。這些造形創造了抽象的效果，大片生動的色塊是以特殊的畫刀繪製。畫作上方一角重疊的舞者，表示了最初概念的樣貌，最後再加上蛇形線條連結不同的色塊。我已創作過多幅強調

The Rope Dancer Accompanies Herself With Her Shadows

剩餘空間的作品，讓它們和主要空間有一樣的重要性，整幅作品結合起來成就了更抽象及創新的構圖。」

　　這幅畫大膽使用色塊的方式促使曼雷近一步嘗試色塊拼湊的「旋轉門系列」，1919年丹尼爾畫廊展出這些作品時，將十幅畫設置在能夠旋轉的支柱上，因而獲得旋轉門的名稱。雖然這些作品大多採用具象的命名，但實質上卻十分抽象，曼雷是在作品完成後才聯想出這些名稱，而不是先設定題目才開始創作。

加入現成物：探索「概念藝術」

　　1916年秋天丹尼爾畫廊推出曼雷的第二次個展，但原本專注於「形式主義」的曼雷開始有了另一種創作思維：以厚重的顏料，或是加入現成物件，在畫布上創造出浮雕般的質感。

曼雷
繩舞者與她的影子
1916　油彩畫布
紐約現代美術館藏

出於曼雷1916／1942年
《旋轉門》：
上左為〈**會面**〉
上右為〈**傳說**〉
下左為〈**混水泥**〉
下右為〈**蜻蜓**〉
各75.7×50.2cm
（右頁圖）

曼雷　**無題**　1915　墨水畫紙
芝加哥Morton G. Neumann家族收藏

　　他也採用了特別的布展方式，例如將一幅單
純的長方形畫布，以傾斜的方式掛在畫廊角落，
如果參觀者試著把畫布移至水平，放手的時候，
因為釘子固定的方式，畫作很快地會擺盪回原來
的位置。另外一幅作品〈自畫像〉則採用了複合
媒材，畫布上有兩個門鈴及一個按鈕。有些觀者
試著去按門鈴，卻發現門鈴是沒作用的，反觀其

出於曼雷1916／1942年《旋轉門》，
上左至右為〈默劇〉、〈長距離〉、〈管絃樂〉，
下左至右為〈葡萄酒瓶〉、〈少女〉、〈影子〉，
各75.7×50.2cm

61

VI

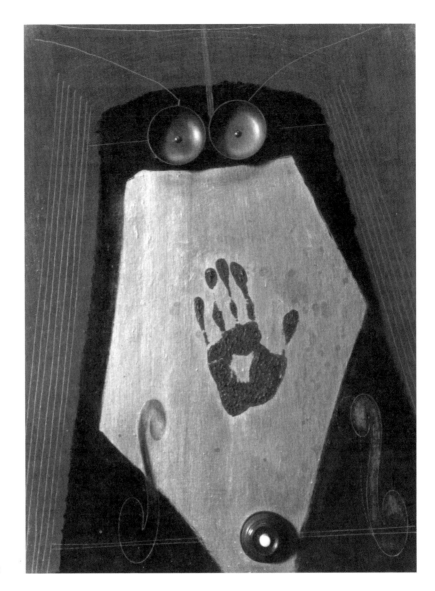

曼雷　**自畫像**　1916
黑白相片　28×20.5cm

他藝評則認為藝術品是不可觸碰的，會壓抑想按門鈴的衝動。然而這些前衛作品的確造成了一些困惑與質疑。

　　曼雷的用意是希望打破被動看畫的方式，讓觀者主動與作品互動。這個想法一部分是受杜象的啟發，杜象認為一件作品如果沒有考慮到觀者的角色就不算真正完成。

　　雖然大部分的藝評對曼雷在二次個展表現的新概念抱持負面的態度，但曼雷並不以為意，並且執意往新的方向前進，更加

曼雷　**葡萄酒瓶**　1916
（左頁圖）

著重在作品的「概念」，而不是執行的技巧或方式。曼雷後來回憶道：「在當時我沒有意會到大眾、參觀者、甚至是那些知識分子，都討厭新的想法。」

「概念藝術」因此成了繼「形式主義」之後，曼雷的新創作思維，而這樣的想法使他與杜象愈走愈近。杜象認為理想中的創作應該不只是生產一件好看、討好視網膜的作品。為了減少重複性，曼雷發現在創作中需要先有思想概念，之後才能處理視覺上呈現的方式。他說道：「當我離開學校開始獨自繪畫時，從來不喝酒或嗑藥，但聞到顏料、松節油的味道，就像其他人喝醉酒一樣。我很喜歡這個味道，用顏料繪畫更讓我獲得快感。反思這樣的創作形式，為了避免自滿及重複性，我們需要開始用腦。使用繪畫媒介的目的不應該只是呈現我們的技藝有多麼精湛，而是需要表達這些概念。美國人似乎無法瞭解這點。」

美國當時還沒辦法接受這樣的思考模式。這場展覽沒有售出任何作品，畫廊經理人及參觀者也費了一番功夫去瞭解曼雷的新作，最後仍換來不解。丹尼爾試圖說服曼雷停止實驗型藝術、回到傳統的創作模式，並提議每月固定買下一幅早期具象風格（銷量較佳）的作品。曼雷在自傳中描述道：「但我無法走回頭路，我正逐漸找到自己，每次碰到新的想法、新的轉折處都使我興致勃勃，任何阻力只會讓我更熱衷於冒險。」。爾後曼雷的創作更強烈地具有實驗性，表現形式也更具冒險心，然而攝影在他創作中逐漸扮演更重要的地位，也是他始料未及的。

前往巴黎：發現「實物投影」

曼雷是位和平主義者，加上無政府主義的影響，曼雷沒有創作任何宣揚愛國主義的作品。隨著美國在1917年宣布參戰，大環境加上私人因素，促使他再次改變風格。只是沒有賣出畫作讓亞潼開始抱怨付不出房租，他的婚姻面臨瓶頸，加上曼雷常一個人獨自創作，即使亞潼發展婚外情，曼雷也默不吭聲。這段時期他總以畫刀創作，如〈SEC〉法文代表「乾燥」像是在對畫布發怒，

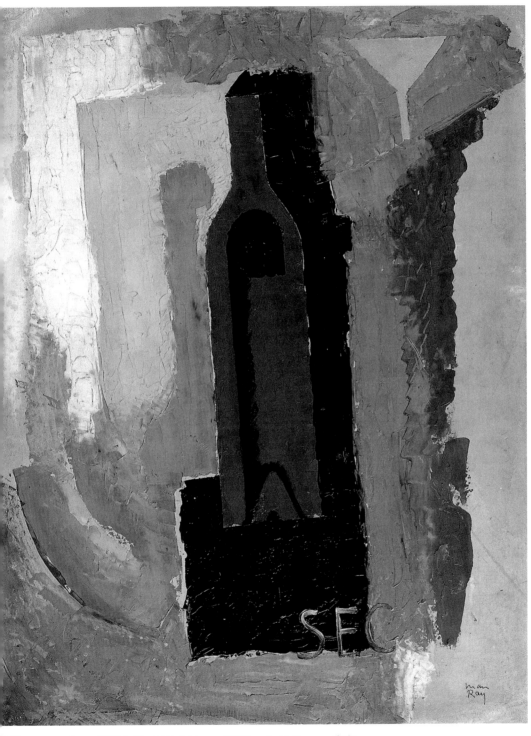

曼雷　**SEC**　1917　油彩木板　61×45.7cm　紐約Francis M. Naumann畫廊

曼雷　飛翔荷蘭船
1920　油彩木板
48.3×64.1cm
紐約Francis M. Naumann畫廊

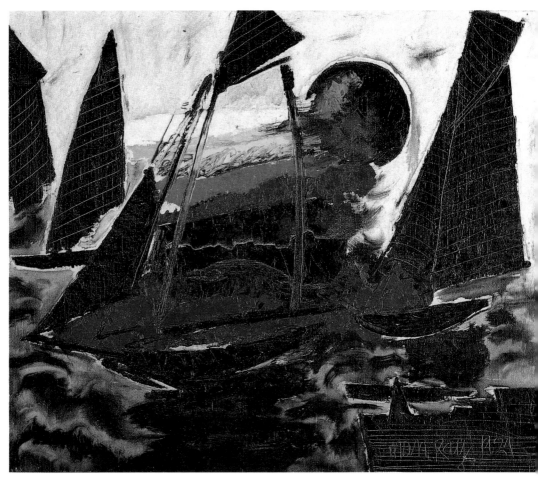

曼雷　**帆船賽**　1924　油彩畫布　美國哥倫布市立美術館藏

曼雷　**繪畫**　1918（1924重繪）　油彩畫布　紐約Stephan Lion收藏

拼湊出一片殘破的風景。

　　曼雷在一次訪談中說道：「我希望尋找新的表現方式，不再依賴畫布、顏料。」除了畫刀之外，他也用噴槍作畫。這種畫法不用直接接觸畫布，用紙剪出一些遮罩樣板後，控制噴槍和畫布間的距離，像是用3D方式作畫。他當時還沒發現，使用噴槍及遮色板的手法，與暗房沖洗照片一樣，底片就是遮色板，噴槍就是放大台，顏料流量就是曝光時間的控制。

　　他創作的噴畫作品包括了〈卡門扇子舞〉、〈電影管絃配樂欣賞〉、〈鳥籠〉及〈自殺〉等等。〈自殺〉這幅作品出自於埃夫雷諾夫（Nikolai Evreinov）的舞台劇「靈魂劇場」，開場由一位教授解說男主角的人體構造，指著黑板上的圖說道：「各位先生女士，你可以清楚看到，中間這是一顆心臟及紅色主動脈。心臟

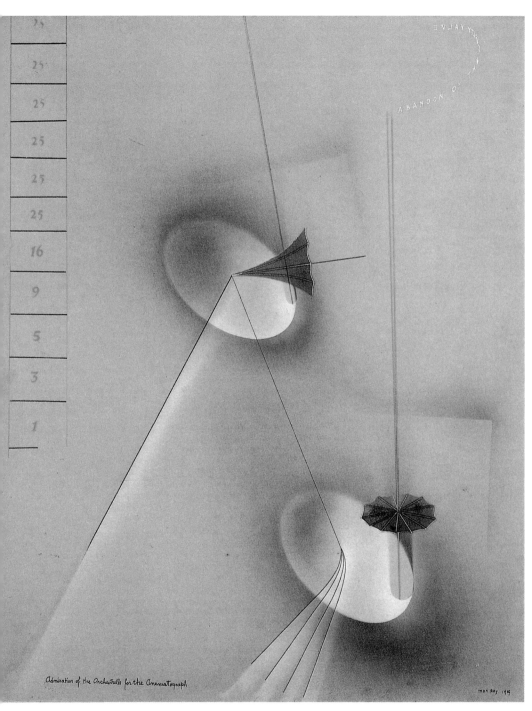

曼雷　**電影管絃配樂欣賞**　1919　石墨淡彩噴槍　紐約現代美術館藏

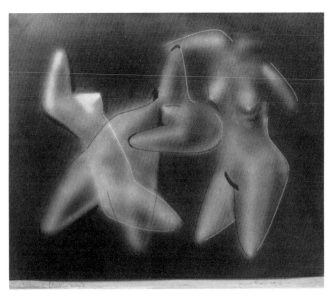

每分鐘跳動55至125次，位於兩葉肺臟之間。肺臟一分鐘呼吸14至18次……。而一個人決定做一件事的時候，通常只花半秒鐘，一個想法就穿透了靈魂。」曼雷描繪的畫面是教授在黑板上繪製的解說圖。劇中主角在兩位女人之間周旋，最後因靈魂的折磨而決定用槍射殺自己。藉由這幅作品，可見曼雷當時的憂鬱狀態。

　　他和亞潼分居後，和房東太太租了一個倉庫做為工作室。因為沒有人陪伴，他擺了一只裁縫人偶，他內斂的個性顯現在經常描繪生活周邊的事物，因此人偶也成為〈鳥籠〉這幅畫的主題。

　　這段期間的探訪者只有杜象，杜象稱讚倉庫裡堆棄的物件獨具造型特色，而曼雷也開始將這些雜物運用在噴畫中，當作遮色塊使用，不斷翻動物件，捕捉不同的面向造形，手法類似立體派。這種做法和實物投影有異曲同工之妙。

　　這個時期曼雷曾寫信給一位收藏藝術品的律師，詢問他是否有興趣購買他的作品，或參觀他的工作室，但卻被當作乞丐般地拒絕。還好地圖出版社的工作穩定，使他能維持開銷。這個時期，他也嘗試過玻璃版畫（cliché verre）。曼雷晚年不喜與

曼雷
薇奧萊塔裸體形態
1919（1950年代）
黑白相片　22×27.5cm
法國私人收藏（左圖）

曼雷　**自殺**　1917
墨水紙板噴槍
休士頓Menil收藏
（右圖）

曼雷　**室內**　1918
墨水紙板噴槍

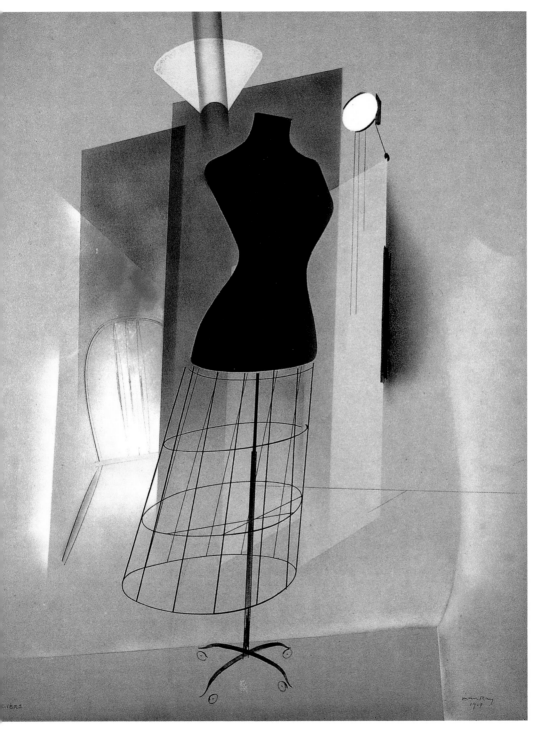

曼雷　**鳥籠**　1919　鉛筆墨水噴槍　英國Roland Penrose基金會收藏

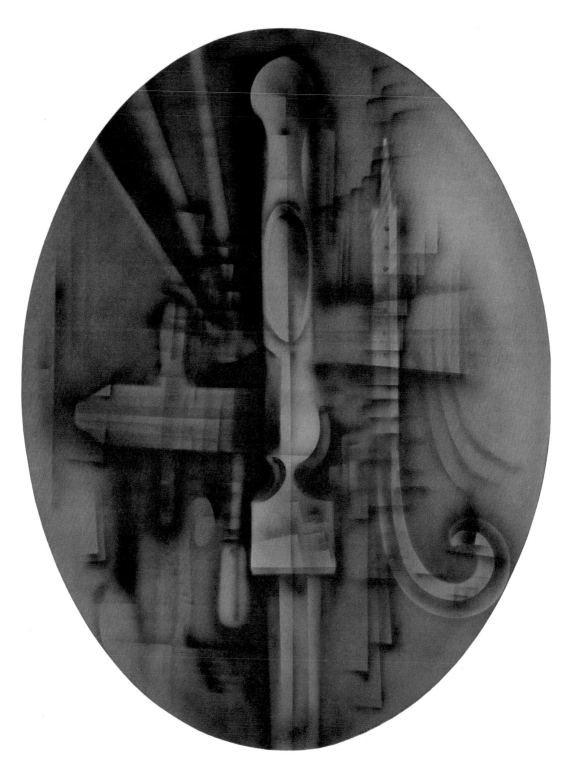

曼雷　**無題**　1919　水彩木板噴槍　德國斯圖加特國家畫廊藏

大眾來往，因為他認為一般人厭惡他的作品。但更使他憤怒的，其實是當時許多重要的收藏家對他的作品不屑一顧。

　　1919年11月丹尼爾畫廊舉辦了第三次曼雷個展，其中包括多幅噴畫作品及達達主義風格的概念雕塑〈板上走棋〉、〈紐約〉。〈板上走棋〉是由不規則的棋盤構成的，下方的格子被拉長，棋子則是用抽屜把手做的，棋子之間有繩子圈住，右上方添加一塊灰布，增添視覺效果。〈紐約〉則是用工作室雜物組成的，用一些木條及木工用C型夾構成像是摩天大樓般的雕塑。杜象很喜歡摩天大樓，他曾說：「看這些摩天大樓，歐洲有比這還更美麗的建築嗎？」評論美國藝術時，杜象也會建議創作者不要模

曼雷　**紐約**　1917
木條及木工用C字夾
巴黎Phillip Rein收藏
（左圖）

曼雷　**紐約1917**
1966（1917）
複合媒材　高45cm
（右圖）

曼雷　**板上走棋**
1973（1917原作的
複製品）
複合媒材橡皮筋釦子
58×65cm

仿歐洲藝術，而是從自己的城市及摩天大樓尋找靈感。

　　杜象「現成物」的藝術概念深刻地影響曼雷，但兩人使用「現成物」的手法截然不同。杜象偏好保留物件原貌，而曼雷則認為自己的手法更具詩意，會在物品上加入照片、繪畫或其他元素，讓物件本身的涵義完全改變。他曾說道：「我對現成物的看法不同，杜象覺得重新為物件命名就夠了，但我需要將兩個以上、互不相關的因素融入作品，創作出一種造形詩。」

　　1920至1921年間杜象和曼雷經常處在一起，在藝術資助者凱薩琳・德瑞爾（Katherine Dreier）的鼓勵之下，他們創立了「無名

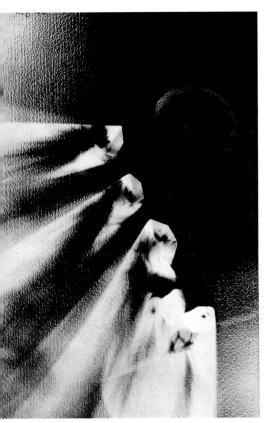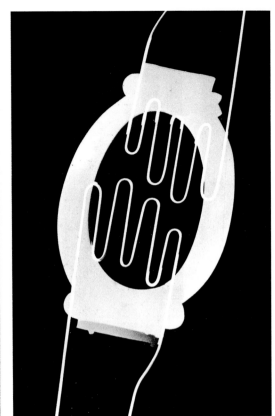

曼雷1922年創作的實物
投影

展覽公司」（Société Anonyme），成為美國第一個專為現代藝術
策展的團隊。他們也一起加入了西洋棋社團，時而泡在咖啡館裡
或參訪對方的工作室。曼雷很訝異杜象的工作室裡什麼設備都沒
有，看不到一支畫筆或任何顏料。他們曾嘗試一起拍一部電影，
但最後只是一些藝術創作的紀錄而已。1921年四月，他們合編
了《紐約達達》雜誌。

「雜誌並沒有受到注視，只發行了一期。像是在沙漠裡種百
合花一樣，我們的心力白費了。」1921年六月曼雷寫信給巴黎達
達主腦查拉（Tristan Tzara）時斷定：「達達無法在紐約生存。」
並盼盡快移居巴黎。

曼雷求助史蒂格利茲，希望他能協助販售一些作品，很幸
運地，收藏家黑沃特（Ferdinand Howald）剛好也前往拜訪291畫

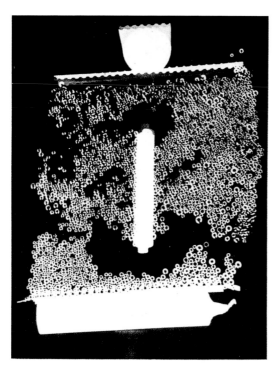
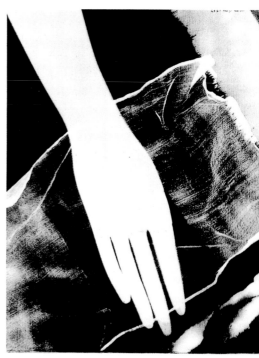
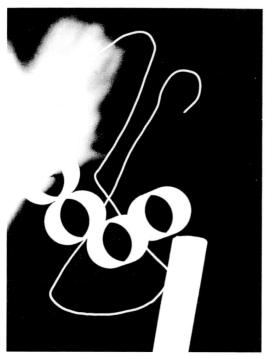
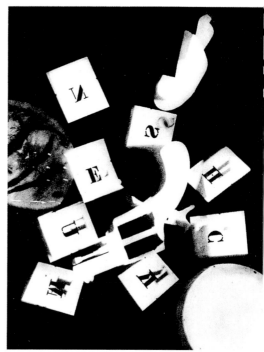

曼雷1922年創作的實物投影

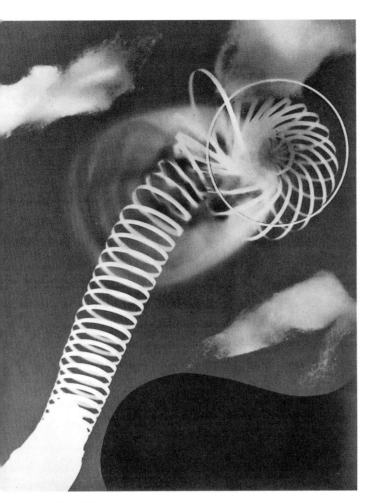

曼雷　**無題光之投影**
1922　相紙
21.8×17.1cm

廊。黑沃特過去曾經由丹尼爾畫廊購買曼雷的作品，正巧紐約新居需要裝飾，因此對曼雷的作品抱持著高度興趣。

當晚曼雷寫信給黑沃特，提議由他資助前往巴黎，將可獲得多幅作品。不久後兩人相約見面，黑沃特答應提供500美元的旅費，未來也可優先獲得曼雷在巴黎的創作。

曼雷到達巴黎後不到幾個月，就發現了新的攝影手法，抒解了十年來對「形式主義」及「機械化」創作的不滿。一天他在暗房裡沖洗印樣，把底片放在感光相紙上時意外放了一些雜物，這些物體製造的影子在相片中成為一片白色，成為「實物投影」。

雖然已經有許多攝影師運用這種技法，但曼雷認為他的版本與眾不同，因此創了一個專有名詞「光之投影」（Rayograph）。1922年《浮華世界》雜誌（Vanity Fair）刊登一篇全頁報導，包括曼雷肖像及四張光之投影，每張照片都有很長的題名。詩人考克多（Jean Cocteau）在文中評論，這種新手法將曼雷「從繪畫中解放出來」。

曼雷寫信給在紐約的資助家黑沃德：「我的新作達到十年來藝術探索的高峰，對創作的狂熱更是有增無減。或許有違您的期盼，但我終於脫離了黏稠的繪畫媒材，直接用光線創作。我找到錄下光線的方式。從未有東西以這麼貼近真實的方式被描繪下

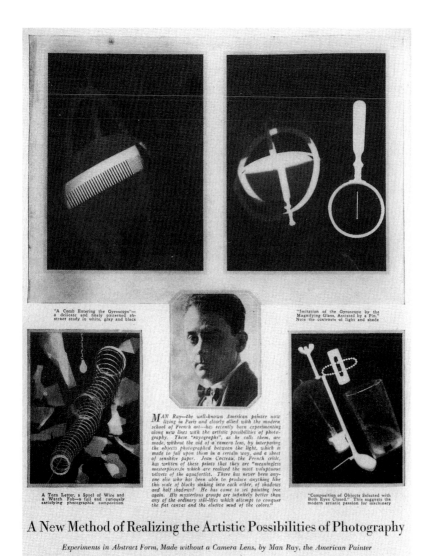

1922年《**浮華世界**》（Vanity Fair）雜誌刊登了一篇關於曼雷的報導「實踐攝影藝術可能性的新手法」。

來，又這麼完全地轉錄在藝術媒介中。」

　　曼雷在往後五十年的創作生涯中，無論是參與達達或超現實主義運動、被視為畫家或攝影師、被認定為法國人或美國人，他總是把概念放在藝術創作的第一順位，如同他的名句：「我畫無法被拍攝的東西，拍攝我所不想畫的題材。」及「我的興趣不在繪畫本身，而是在創意研發。」

曼雷創作自述：論攝影

1935年2月曼雷於《Commercial Art and Industry》雜誌發表

　　我一直認為，攝影藝術等同於繪畫、素描、雕塑、石刻、版畫等已經發展許久的領域，它屬於當代圖像設計的範疇，豐富了表達方式，推動著視覺藝術的發展。這樣的觀點前提是，攝影是被接納為一門藝術的，與其他創作領域能並駕齊驅。多年來，我試著將這種新媒介發揮極致，將它推向其他前衛藝術達到的最前線。有時也試著停下片刻，想想有什麼好理由值得這麼做。但對我來說，用光及化學來創作，如果能被認可的話，在當下這個階段的發展是不可避免的。

　　我將大半生都投注在繪畫上，發現這是一種很孤獨，但能令人滿足的工作。但我發現攝影這種媒介，除了新奇之外，還有一種與社會接觸的全新層面，也打開了新的議題。就像突然有一面鏡子在面前，照映出其他人的反應。其實創作者與觀賞者之間，就慾望層面來說，並沒有這麼大的區別，除了前者能利用這種感受在技術上進行更深入的探險，短暫地創造出衝擊及吸引觀賞者的作品，讓他們忘了這也只是平凡不過的事物而已。這種創作上的探索，不是藝術家特意營造出來的，是他讓主題更加有趣的一個手段而已。

雖然缺少精銳的裝備及繁複的手續，讓我可能無法打動模特兒及委託者們，讓他們留下深刻的印象，但我牢記著這個準則，以最簡易的方式創作攝影作品：任何一種攝影鏡頭固定在不透光的盒子裡（從攝影技術發明以來，攝影機並無多大的改變）、兩三盞燈（會讓工作進度快一點）、一瓶顯影劑，就足以創造出扣人心弦的圖像。我忘了攝影主題，而這卻是最重要的，也忘了觀看它的方式！這和哥雅畫的湯匙，以及提香使用泥土繪畫，賦與維納斯的肉體一種獨特生命力的方式，已經發展進步了多遙遠的距離！

如果想要知道我怎麼製造某些攝影特效的話，我想這樣解釋應該足夠——我將它們視為具有個人特質的造形，在創作過程中

曼雷　**小提琴**
1917（1970）
黑白照片　45.5×28cm
（左圖）

曼雷　**打蛋器**　1917
玻璃版畫
巴黎Lucien Treillard
收藏（右圖）

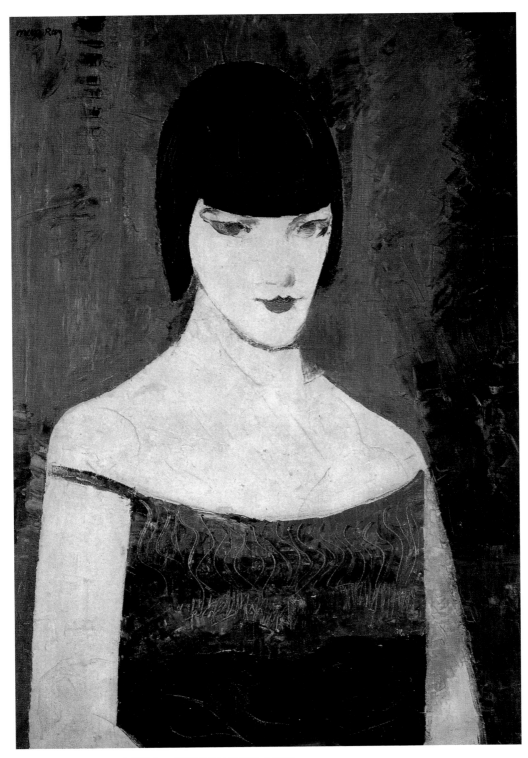

曼雷　**綺琪**　1923　油彩畫布　紐澤西普林斯頓私人收藏

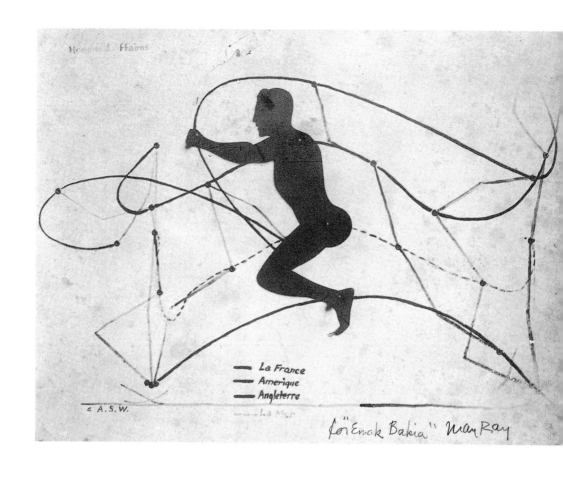

挑戰既有的規則，接受熟知的現象。依這樣的特性，我不樂見這樣的造形手法過於普及，因為太過專注在技術的向度，反而剝奪了主題本身的價值。如果主題十分有趣，藝術家希望將其獨立出來，脫離環境或光線的限制，藝術家的責任就是創造那道光，用直覺找到達成這種效果的方法，如果必要的話，也會違背過去一切經驗所學到的。這就是原創。

　　我不相信一般人會受新奇的想法吸引。新想法是可怕的。它打破我們長期養成的習慣、打亂我們小心翼翼安排好的節目及計畫、讓我們覺得自己是在浪費時間。好在新想法很少出現，甚至是靈光乍現的時候，它也會慢慢地融入大致上日常運行的方式，讓比較不急躁或不感興趣的人也能接受。無論一項發明多具革命性，都必須投入這樣的消化過程。至於我該扮演的角色……我知

曼雷　**品味表格Ⅰ**　1929　油彩銀板　巴黎Marion Meyer藏

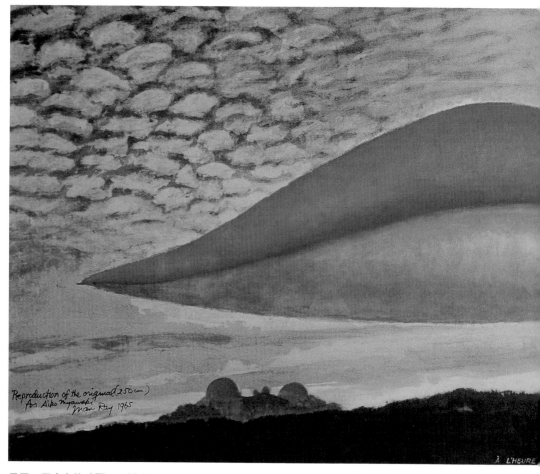

曼雷　**天文台的時間──情人**　1932-4　油彩畫布　100×250.4cm

道自己不該加入發明者的行列中，無論現今執行製作的方式多麼
匱乏、令人感到不滿，在這些侷限之中，我仍可找到足夠的廣度
去呈現，主題也是我的一部分，我不該失去對這個主題大部分的
專注力。舉例來說，當彩色攝影變得像是黑白攝影這麼簡單的時
候，我將同樣地以準備好了、非這麼做不可的心情來採用它，相
對的，其他新資源手法也應該被採用。

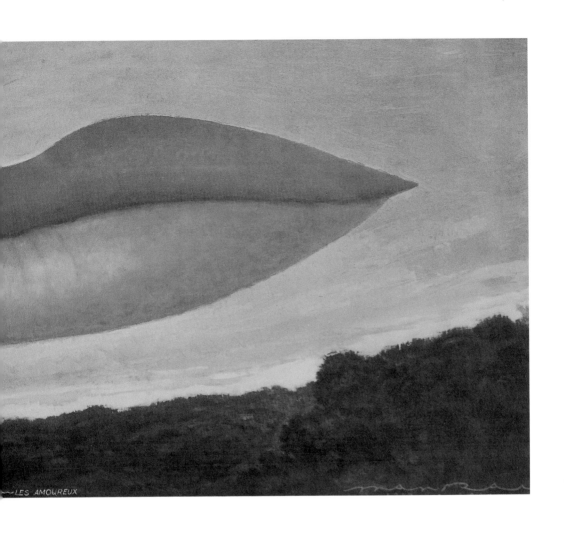

LES AMOUREUX

曼雷　**有手把的繪畫**　1943　油彩畫布　27.5×76cm　日內瓦私人收藏

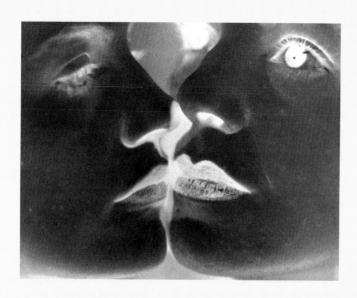

曼雷　**雙面的影像**　1959
200×150cm

曼雷　**無題**　1940　鋼筆畫紙
32×23cm

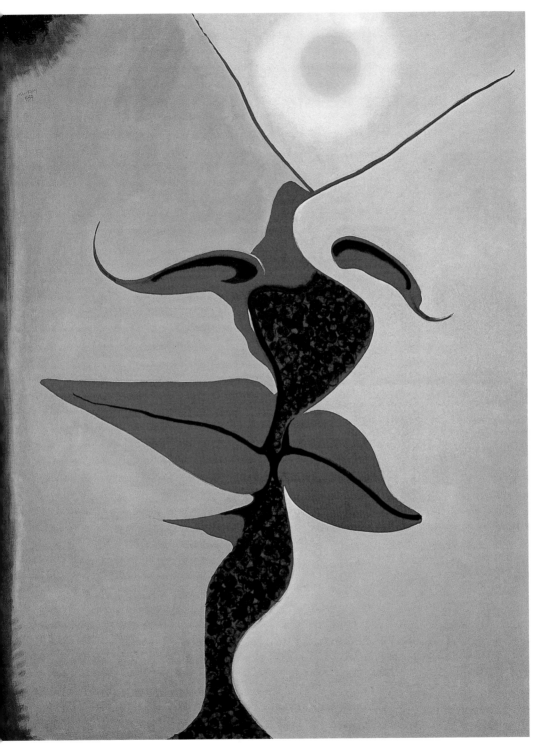

曼雷　**接吻，李米勒**　1930　黑白攝影　22.3×28.7cm

90

曼雷　**女同志**　1938
曲彩木板　15.5×22cm
《左頁上圖）

曼雷　**女人懲罰**
年代未詳　鋼筆畫紙
25×34cm
Paola Toso收藏
《左頁下圖）

曼雷　**修復後的維納斯**
1936/74　石膏像繩子
71×40×40cm
《右圖）

曼雷　**期待**　1917　出自1937年出版艾呂雅的書籍《**自由之手**》

曼雷　**畢卡索與模特兒**　1937　出自艾呂雅的書籍《**自由之手**》（右頁圖）

à Picasso

man Ray

XIXXXXVI

曼雷　**鉛筆的製造廠**　1936　出自艾呂雅的書籍《**自由之手**》

曼雷　**可攜式女性**　1937　出自艾呂雅的書籍《**自由之手**》（右頁圖）

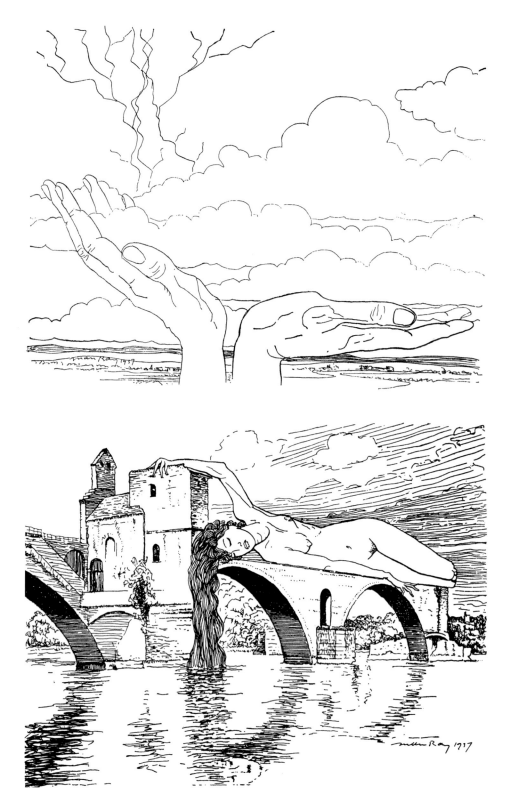

曼雷　**手中的雲**　1917
出自艾呂雅的書籍《**自
由之手**》（左頁上圖）

曼雷　**亞維農的城寨**
917　出自艾呂雅的書
籍《**自由之手**》
（左頁下圖）

曼雷　**無題**　1936
出自艾呂雅的書籍《**自
由之手**》（右圖）

曼雷　**針與線**　1937

曼雷　**亞維農的城寨**　1936　出自艾呂雅的書籍《**自由之手**》（右頁圖）

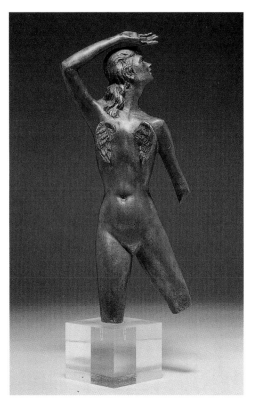

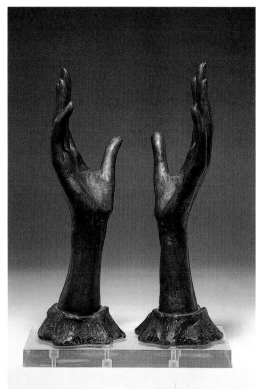

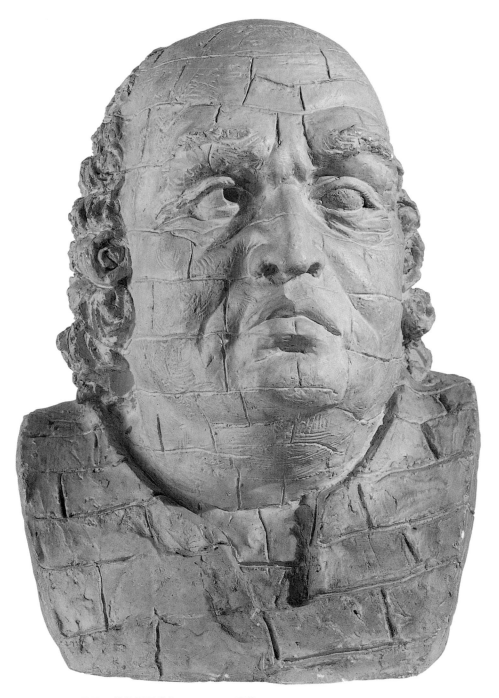

曼雷　**薩德侯爵肖像**　1971　石膏像　41×31×29cm

曼雷　**薩德侯爵**　1971　銅像　40×31×26cm　私人收藏（左頁上左圖）
曼雷　**自畫像**　1971　銅像　29.5×14×10cm　私人收藏（左頁上右圖）
曼雷　**裸**　1971　銅像　40×22×7cm　私人收藏（左頁下左圖）
曼雷　**孤獨**　1971　銅像　38×24×12cm　私人收藏（左頁下右圖）

曼雷　**薩德侯爵**　1938　油彩畫布木料　休士頓Menil收藏

曼雷　**薩德侯爵的架空肖像**　1940/70　石版畫　77×55cm（右頁圖）

曼雷　**獨自Ⅱ**　1918　木材　60×21×19cm
蘇黎世美術館藏

曼雷　**紐約**　1920/73　金屬玻璃　26×6cr

曼雷　**阻礙**　1920/64　曬衣架　100×200cm

曼雷　**杜卡斯**（Isidore Ducasse）**之謎**　1920/1975　縫紉機羊毛布繩子　44.5×59×26cm

曼雷　**無法被摧毀的物件**　1923/1971　節拍器相片
23.5×12×12cm

曼雷　**無法被摧毀的物件**　1923/1965　節拍器相片
22.7×10.7×11cm

曼雷　**禮物**　1921/70　熨斗釘子　15.2×8.9×11.1cm

曼雷　**可以寫一首詩**　1923　複合媒介　巴黎龐畢度中心

曼雷　**動態Ⅱ**
年代未詳
墨水畫紙
28×39cm
私人收藏（上圖）

曼雷
讓我一個人靜靜
1926
黑白35釐米默片

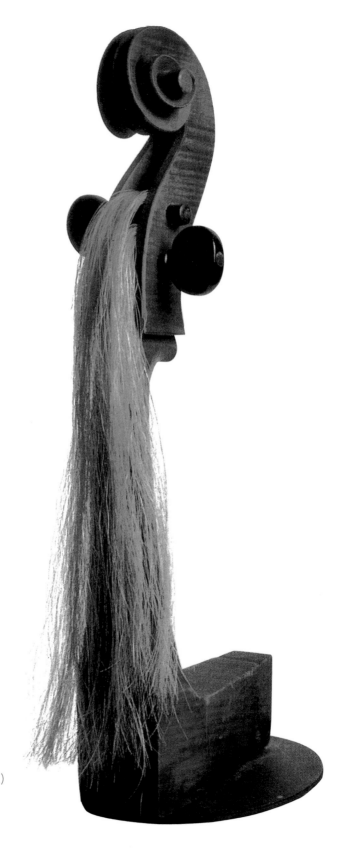

曼雷
讓我一個人靜靜（Emak Bakia）
1926　46×14.5×14cm

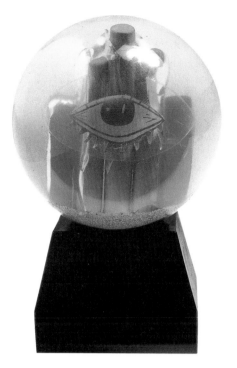

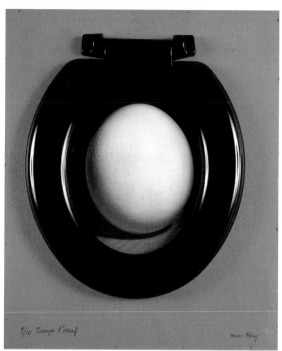

7/10 Trompe l'œuf man Ray

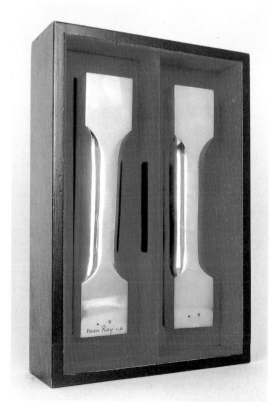

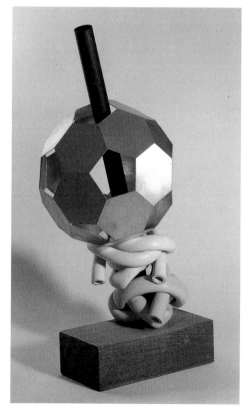

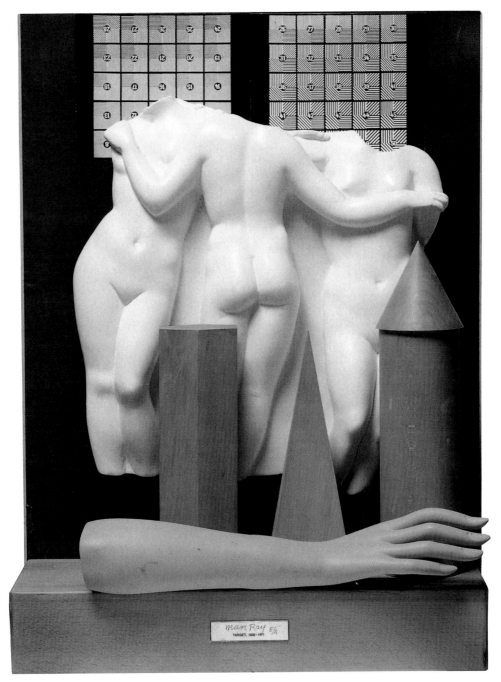

曼雷　**目標（通用模式）**　　1933/71　　石膏木料視力檢測圖表　　66×50×23cm

曼雷　**玻璃雪球**　　1927/71　　複合媒材　　23.5×16×16cm（左頁上左圖）
曼雷　**卵錯視**（trompe l'oeuf）　　1930/63　　複合媒材　　60×50cm（左頁上右圖）
曼雷　**啞鈴**　　1930/66　　複合媒材　　30×20×7cm（左頁下左圖）
曼雷　**不符合歐幾里得幾何學的物件**　　1932/73　　複合媒材　　高47cm（左頁下右圖）

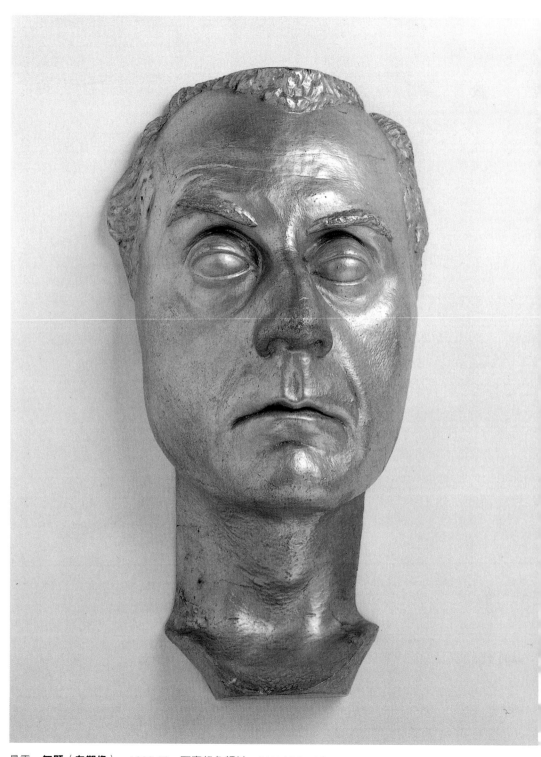

曼雷　**無題（自塑像）**　1932-33　石膏銀色顔料　31×16.5×12cm

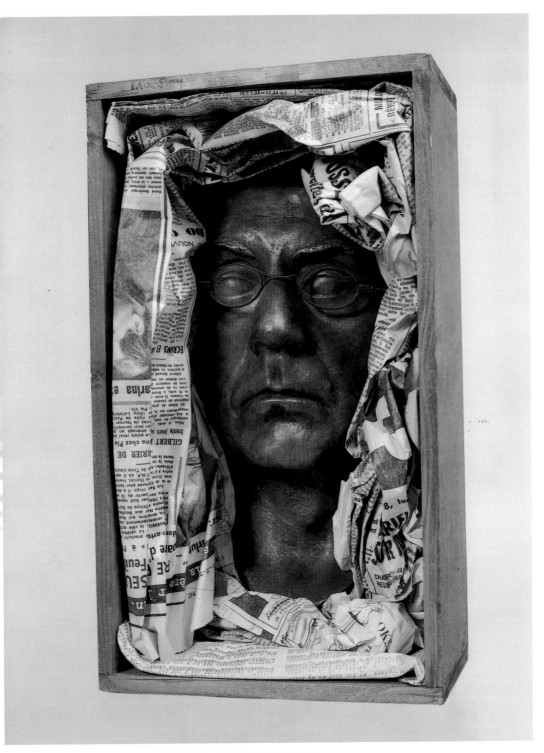

曼雷　**自塑像雕刻**　1933　銅雕玻璃木材　華盛頓國立美術館藏

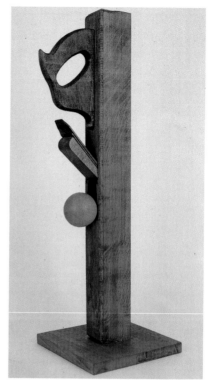

曼雷　**手・光線**　1935/71　複合媒材　高23.5cm

曼雷　**刨刀**　1935/65　複合媒材
54×20×20cm

曼雷　**證人**　1941/71　複合媒材　10.5×24×5.5cm　私人收藏

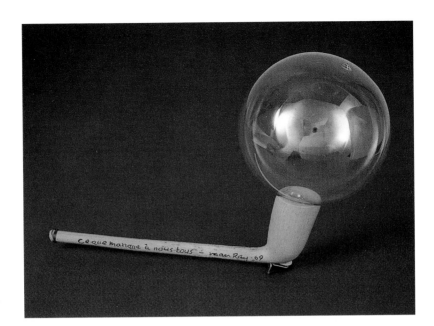

曼雷　**我們所缺少的是**

935/69　複合媒材

7×60cm

哲學家恩格斯（Friedrich
ngels）曾說過「我
門所缺少的是辯證法
則」，曼雷的作品題名
所指，並不是我們缺少
了哲學的辯證法，而是
缺乏想像力。由煙斗吹
出的玻璃泡泡，是一種
想像力的表現。

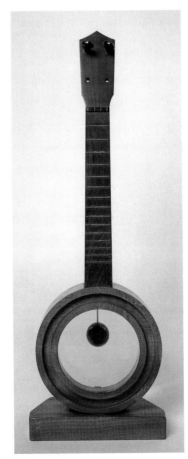

曼雷　**無聲的琴**

1944/71　複合媒材

高103cm　私人收藏

（左圖）

曼雷　**幸運**　1946/73

射靶廁紙

47.3×20×14.5cm

（右圖）

115

曼雷　**刀子先生與叉子小姐**　1944/73　複合媒材　34×24×4cm

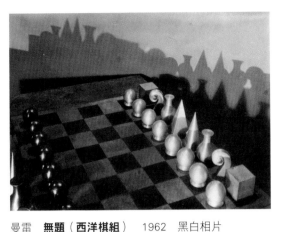

曼雷　**無題**（**西洋棋組**）　1962　黑白相片
11×14cm　私人收藏

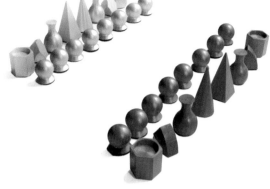

曼雷　**西洋棋組**　1946　三十二枚電鍍鋁棋子
高5.3cm　法國私人收藏

曼雷　**棋局**　年代未詳　黑白相片　12.2×16.7cm

曼雷　**西洋棋組**　1942　黑白相片

曼雷　**莎士比亞方程式，奧塞羅**　1948
油彩畫部　50×40cm

曼雷　**彩繪面具**　1950-60　顏料紙漿雕塑　高19cm

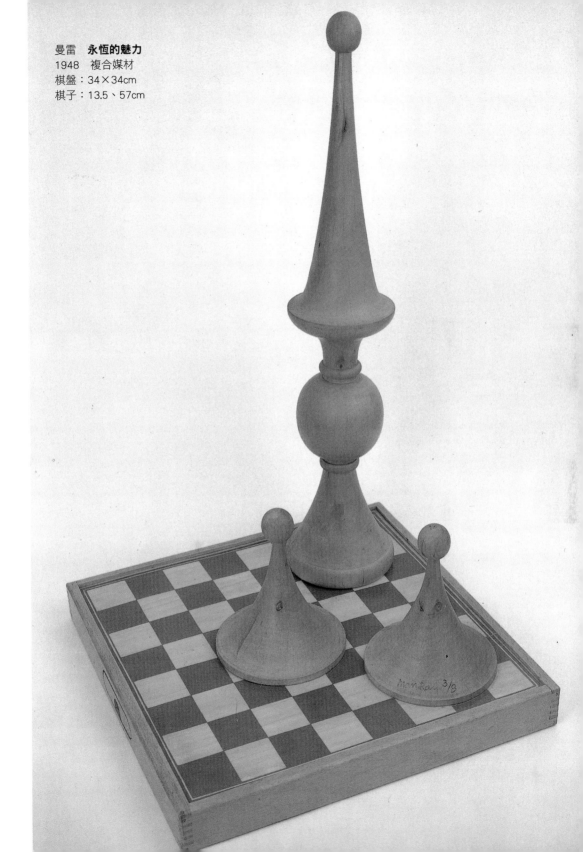

曼雷　**永恆的魅力**
1948　複合媒材
棋盤：34×34cm
棋子：13.5、57cm

曼雷　**表示器**　1952/69　複合媒材　12.5×32cm

曼雷　**指標**　1952　蛋彩木材　35×37×2
私人收藏

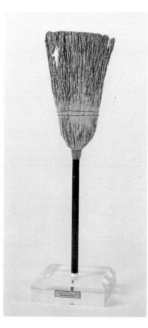

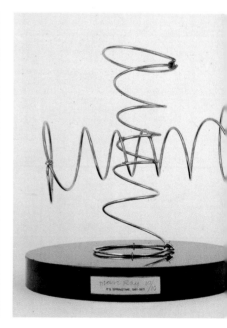

曼雷　**不知名畫家的紀念碑**
1955/71　複合媒材
77×10cm

曼雷　**法蘭西斯的芭蕾**
1956/71　複合媒材
85×23cm

曼雷　**這是春天（彈簧）時光**（It's Springtim
1961/71　複合媒材　31×28.8cm
Camillo d'Afflitto夫婦收藏

120

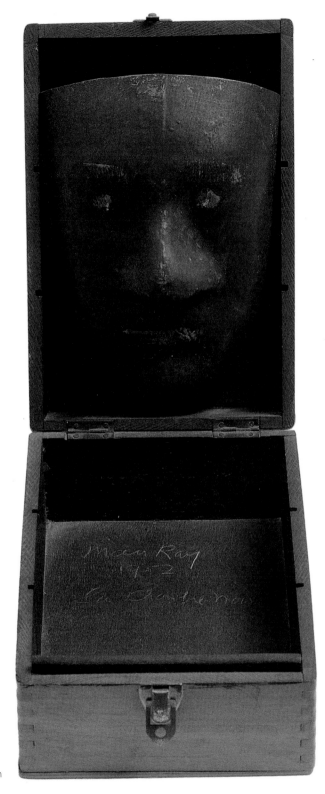

曼雷　**黑色房間**　1952
木箱紙面具　21.5×14.5×10cm

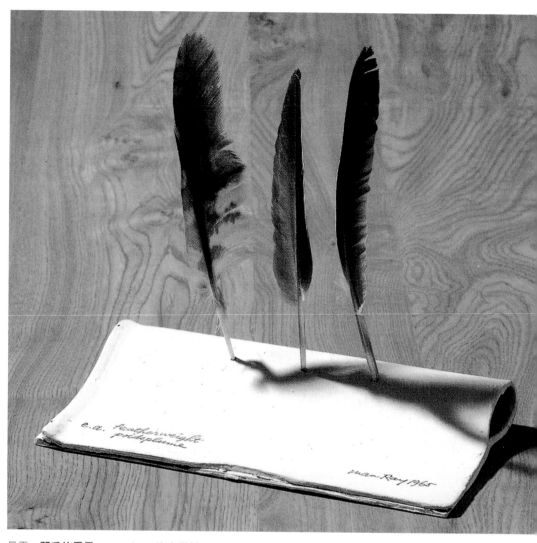

曼雷　**羽毛的重量**　1960/65　複合媒材　25×12cm

曼雷　**算盤**　1966　複合媒材　24×33cm（右頁上圖）
曼雷　**十字路**　1964　拼貼　63×50cm　私人收藏（右頁下左圖）
曼雷　**另一種可能**　1967　複合媒材（現成物）　38×25.5×7cm（右頁下右圖）

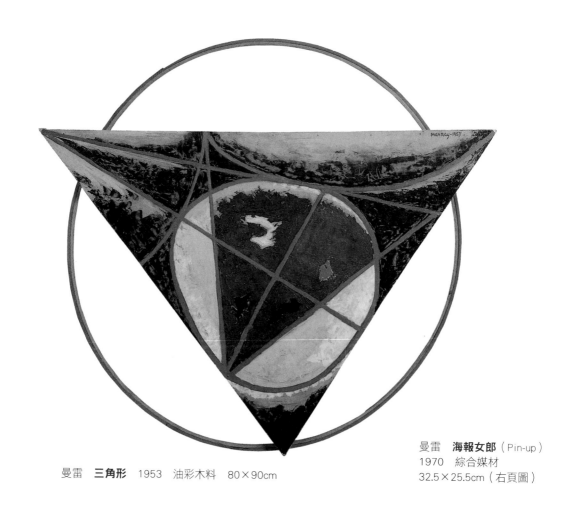

曼雷　**三角形**　1953　油彩木料　80×90cm

曼雷　**海報女郎**（Pin-up）
1970　綜合媒材
32.5×25.5cm（右頁圖）

《**塗麵包**》作品集，約1970年出版，包括九頁曼雷不同時期的插畫作品，當時發行約300份。

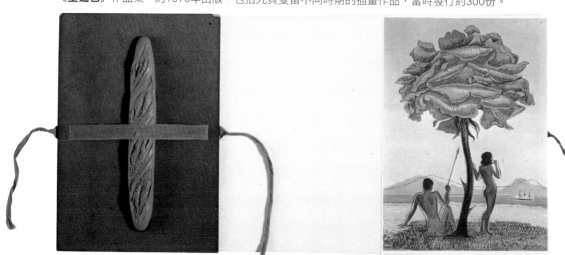

2/29 *pin-up* Man Ray

SHARPS THREADER SHARPS

TIHCK = WOOL = DARNING = NEEDLES

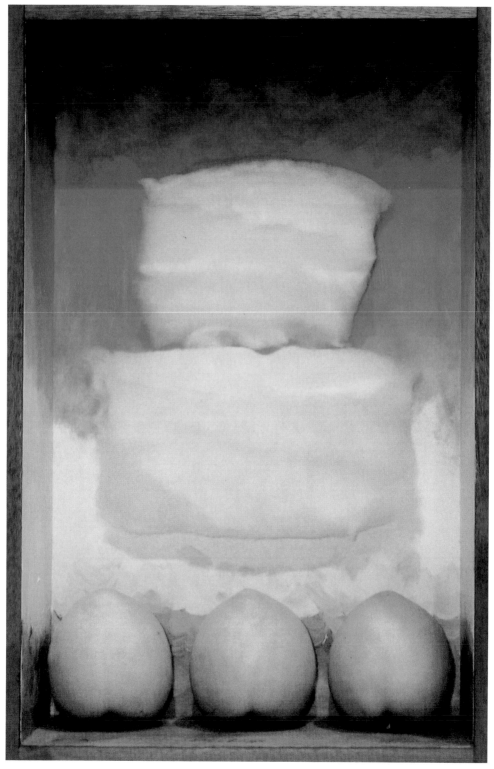

曼雷　**沛夏掬（桃子／風景）**　1969/1972　木箱人工桃棉花　32×22×10cm

曼雷　**紐約**　1969　綜合媒材

曼雷　**法國吐司**
1960-70　銅鑄雕塑
43×14×11cm（左圖）

曼雷　**那座牆**　1938
油彩畫布　私人收藏
（右頁上圖）

曼雷　**裸女**　1938
素描　50×65cm
私人收藏（右頁下圖）

曼雷　**廢鋼**　1938　油彩畫布　巴黎龐畢度中心

曼雷　**求積法**　1938　油彩畫布　31×41cm
巴黎曼雷基金會

曼雷　**拿著百合的男子**　1938　素描
22.5×18.5cm　私人收藏

曼雷　**不被理解的人**
1938　油彩畫布
61×46.5cm（左圖）

曼雷　**紅騎士**
年代、尺寸不詳
油彩畫布（右圖）

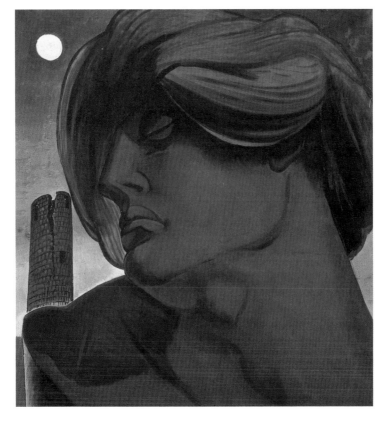

曼雷　**詩人（大衛）**
1938　油彩畫布
55×69cm

曼雷　**雙子**　1939　油彩畫布　92×74cm

曼雷　**晴天**　1939　油彩畫布　210×200cm

曼雷　**列達與天鵝**　1941　油彩畫布　77×102cm　巴黎私人收藏

曼雷
列達或羅密歐與茱麗葉習作
1940　鉛筆畫紙
30.3×45.7cm

曼雷　**列達或羅密歐與茱麗葉習作**　1940　鉛筆畫紙　45.8×30.6cm

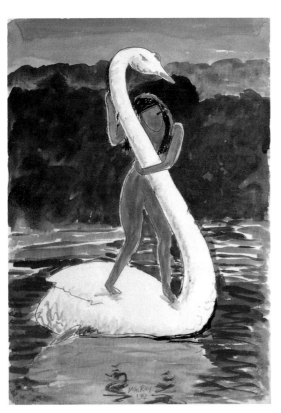

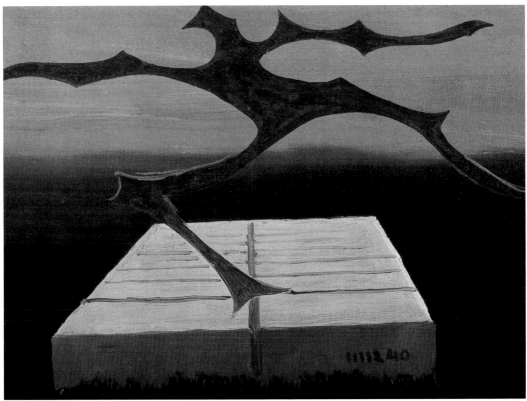

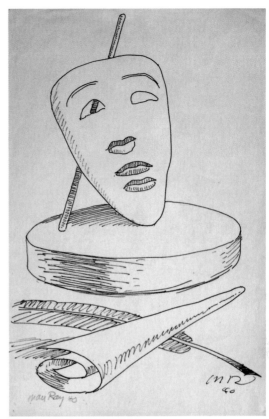

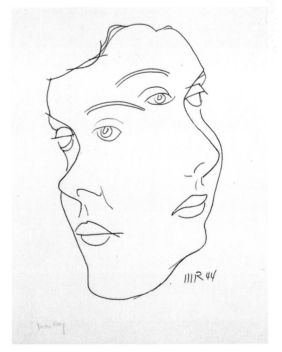

曼雷　**面具**　1940　墨水畫紙
6×30cm（上左圖）

曼雷　**面具**　1940　墨水畫紙
6×30.5cm（上右圖）

曼雷　**面具**　1944　墨水畫紙
4.5×27.5cm（下圖）

曼雷　**列達與天鵝**　1952　蛋彩畫紙
3.5×38cm（左頁上左圖）

曼雷　**天鵝**　1940　鋼筆畫紙
6×31cm（左頁上右圖）

曼雷　**迅速地踏過西邊的波浪**　1940　油彩畫布
5.3×22.9cm（左頁下圖）

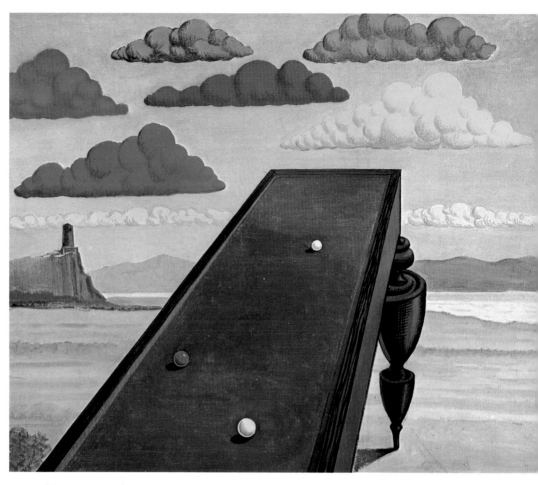

曼雷　**幸運Ⅱ**　1941　油彩畫布　50.8×6cm

曼雷　**曖昧**　1943　蛋彩紙板　36×28cm（右頁上左圖）
曼雷　**無題**（**望遠鏡**）　1943　水彩畫紙　36×28cm　米蘭私人收藏（右頁上右圖）
曼雷　**加州風景**　1941　水彩紙板　27×35cm　私人收藏（右頁下圖）

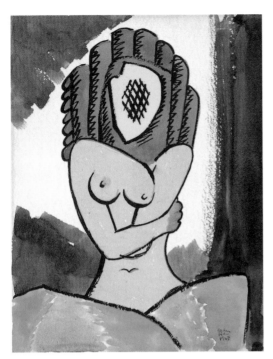

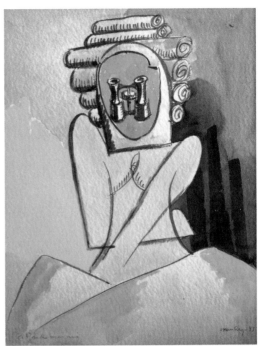

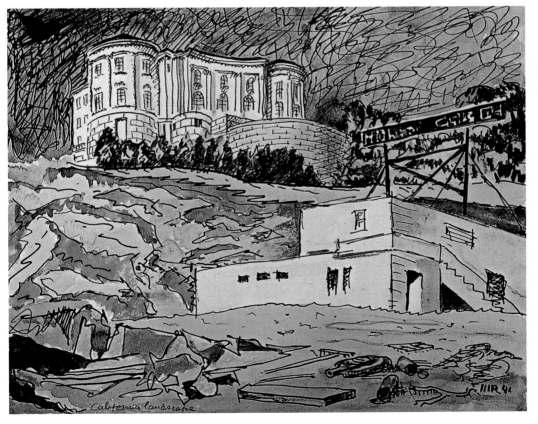

California landscape

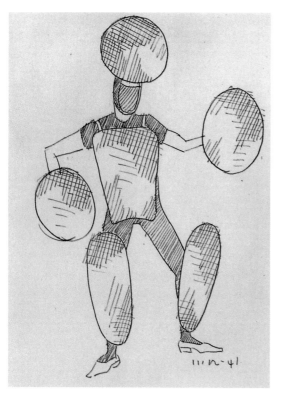

曼雷　**足球員**　1941　素描　37×27cm（上左圖）

曼雷　**無題**　1943　水彩紙板　61×48.5cm
私人收藏（上右圖）

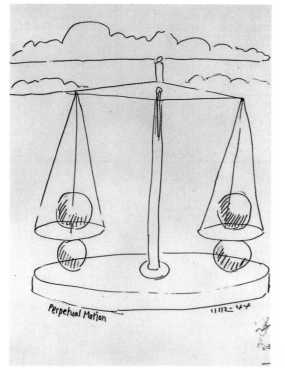

曼雷　**永久運動**　1944　素描　35×27cm
Camillo d'Afflitto夫婦收藏

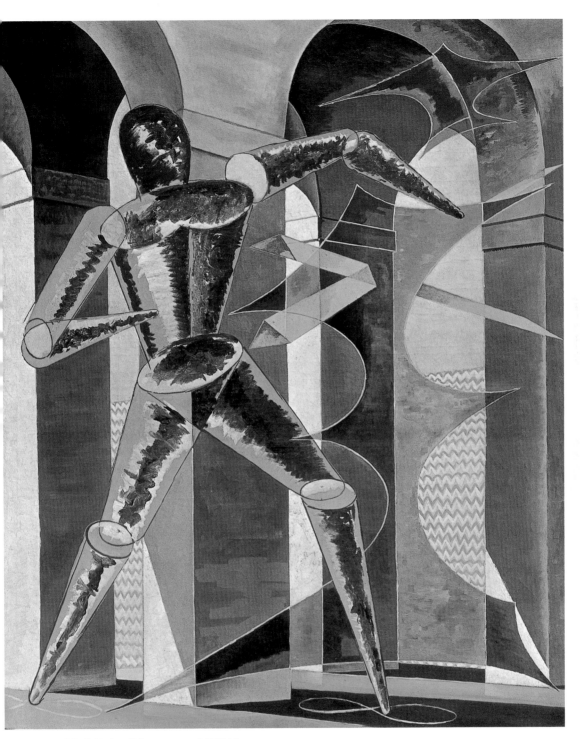

曼雷　**無止境的人類**（局部）　1942　水彩畫紙　180×130cm

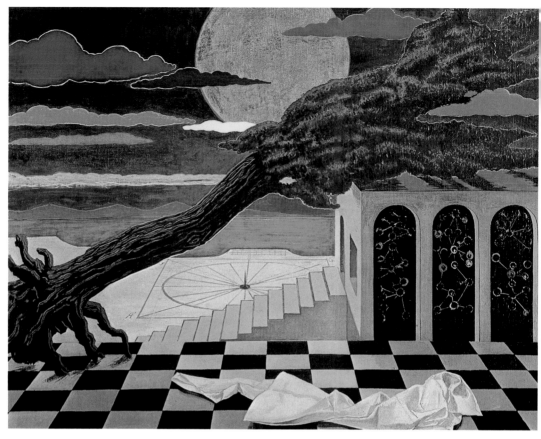

曼雷　**午夜的太陽**　1943　油彩畫布　51×61cm

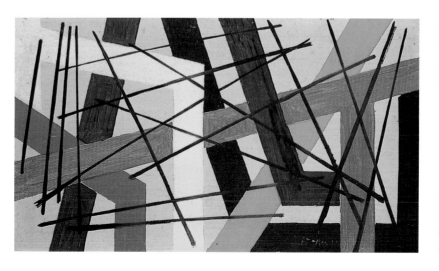

曼雷
視覺渴望及幻象
1943　拼貼
紐約Ruth Ford收藏
（右頁圖）

曼雷　**光線**　1946
油彩畫布　40×73cm
Camillo d'Afflitto夫婦
收藏

man Ray - 1943

Optical longings and illusions

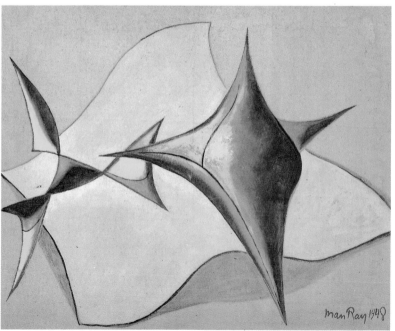

曼雷　**有牛的風景**
1944　油彩木板
45×60cm　私人收藏

曼雷　**終成眷屬**
1948　油彩畫布
41×51cm　私人收藏

144

曼雷　**我所喜愛的物件**　1944　油彩木板　41×31cm　私人收藏

曼雷　**風暴**　1948
水彩畫紙
45.8×61cm

曼雷　**如你所願**
1948　油彩木板
35.5×46.45cm
Camillo d'Afflitto
夫婦收藏

曼雷　**馬克白**（局部）　1948　水彩畫紙　76×61cm

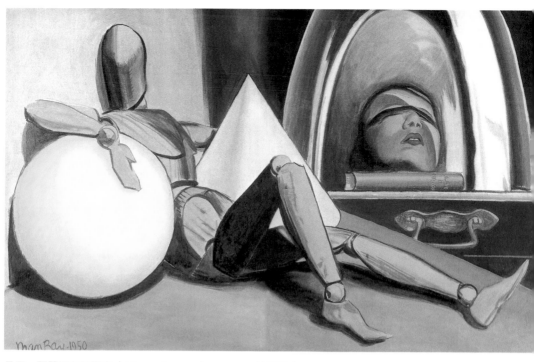

曼雷　**阿麗娜和瓦爾古**（Aline et Valcour）　1950　油彩畫布　76.3×96.6cm

曼雷　**P**　1952　水彩畫紙　89×146cm

曼雷　**溫莎開朗的妻子們**　1948　油彩畫布　61×45.8cm

曼雷　**還沒有到**　1952　鋼筆畫紙　21×26cm
Paolo Tonin當代藝術收藏

曼雷　**影子**　1972　原子筆鉛筆畫紙　22.5×18.5cm

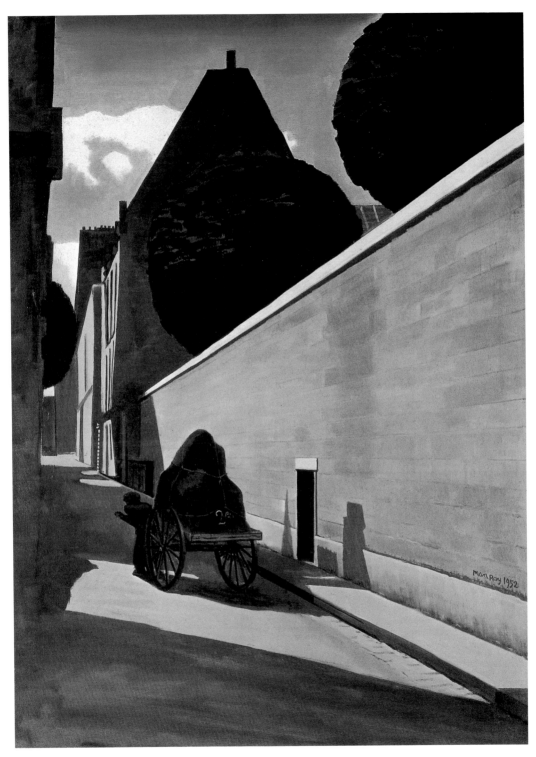

曼雷　**費羅街**（局部）　1952　油彩畫布

曼雷　**剪裁**　1968　鋼筆鉛筆畫紙　31.5×24.5cm　　　曼雷　**無題**　1971　色鉛筆畫紙　44×33cm

曼雷　**毛髮**　1971　色鉛筆畫紙　39.5×59.5cm

　　　　　　　　　　　　　　　　　曼雷　**裸**　1952　墨水畫紙　49×31.7cm（右頁圖）

曼雷　**影子**　1971　鋼筆鉛筆畫紙　65.1×50.2cm　Francis M. Naumann畫廊

曼雷　**會說話的繪畫**　1957　油彩畫布　68.7×106.8cm（右頁上圖）
曼雷　**真理**　1957　油彩畫布　65×81cm　Camillo d'Afflitto夫婦收藏（右頁下圖）

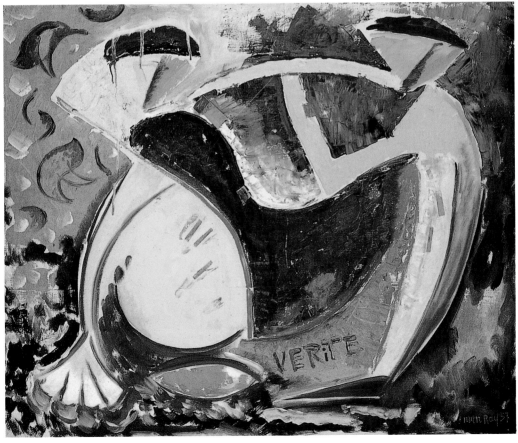

曼雷的攝影作品：
藝術媒介的迷宮

大衛・費澤史東（David Featherstone）：曼雷是二十世紀中知名度最高的藝術家之一，主要原因是他參與了1920及30年代重要的藝術運動——達達主義及超現實主義。他嘗試過以各種形式及媒材創作，這場討論的主題是攝影作品。讓我們先奠定他的基本背景。

凱瑟琳・瓦耳（Katherine Ware）：曼雷的本名是艾曼紐・雷汀斯基，是俄羅斯移民的後裔，猶太血統，1890年8月27日出生於美國費城，是家中長子。1897年全家搬至紐約布魯克林區居住。高中畢業後，曼雷曾擔任過蝕刻版畫家的助手、商業設計師。

1910年他進入國家設計學院就讀，1911年參加了美術系學生會舉辦的解剖學課程。大約此時，他的家人決定將原本的姓「雷汀斯基」改為「雷」（Ray），而同儕普遍以「曼」（Man）暱稱他，不以全名「艾曼紐」稱呼。大部分的人認為曼雷自創了他的藝名，但不全然如此。

費澤史東：曼雷的簽名縮寫經常是以「M」為代表，而不是用姓氏的「R」字頭，這只是一個特殊的習慣，還是他認為「曼雷」是

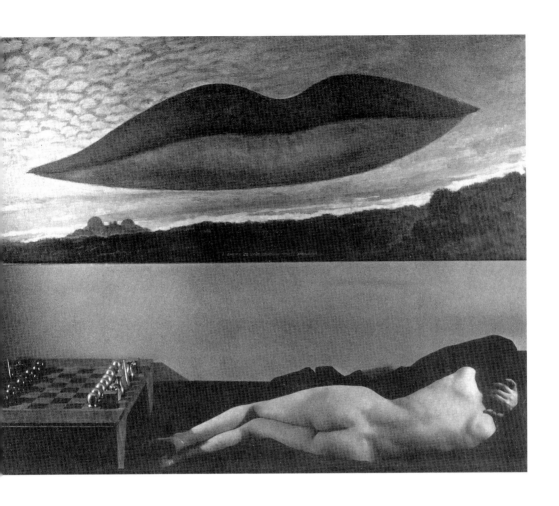

曼雷　**無題**　1936
攝影

個專有名詞，兩個字是一體的？

法蘭西斯‧紐曼（Francis Naumann）：他寫信的時候會請對方稱
呼他為「曼雷」，而不是「雷先生」。

瓦耳：他的第二任妻子朱麗葉（Juliet）冠的夫姓是「曼雷」二
字，但是圖書館總是將曼雷歸類在「R」字頭，我不知道曼雷對他
名字的寫法這麼堅持。

瑪莉‧芙芮斯塔（Merry Foresta）：他可堅持的呢。在他的自傳
中，他特別提到法國人瞭解他並稱呼他為曼雷，但是美國人卻常
搞不懂他的意思。我想他語帶玄機，暗示美國不知道怎麼歸類他
這類的藝術家。

費澤史東：是否有其他的因素，讓他這麼想為自己奠定一個標準

La toile rose　　Man Ray

Faites vos voeux

Les voeux sont faits

Rien ne va plus

的名字？

芙芮斯塔： 我相信他在紐約當學生的時候，還是以曼尼雷（Manny Ray）做稱號，但後來他才發現「曼雷」這個名字比較好做個人行銷，適於塑造一種具未來感的形象。（註：「曼雷」由英文直譯的意思是「人‧光芒」）

迪克倫‧泰吉安（Dickran Tashjian）： 這也是個很陽剛的名字，為他添加了男性氣概。在身材上曼雷算是挺矮小的。

芙芮斯塔： 那時候他是否知道英文的「Man」和法文的「Main」同音，代表「手」？還是他認識杜象的時候才知道？或是在那之前，他和第一任法籍妻子同居的時候就知道了？

瓦耳： 我們稍後再回到這個議題。關於曼雷的早期生涯，1912年

曼雷　**粉紅色的畫布**
1974-75　油彩畫布
200×180cm
日內瓦私人收藏

他開始在紐約費勒中心上課，除了逛畫廊之外，如史蒂格利茲的「291藝廊」，還為一些政治刊物設計封面。

1913年他前往紐澤西里奇菲爾德的一個藝術家社區，和畫家哈伯特、作家克蘭柏格一起住了一陣子。同時他認識了未來的妻子，比利時的詩人亞潼·拉克瓦，倆人更在隔年步入禮堂。

威斯頓·奈夫（Weston Naef）：還有幾件事值得一提。1910年的時候他還只是個戶外寫生畫家，畫風類似我們所說的哈德遜河畫派風格。1912年他便開始以「曼雷」為自己的作品簽名。1913年是史蒂格利茲的首次回顧展，那場展覽讓曼雷印象深刻，或許這是他首次瞭解攝影也可成為一門藝術。然後在1913年2月17日，美國藝術史上重要的里程碑——軍械庫展覽會開展了。

費澤史東：參展後的衝擊下，使他決定加入紐澤西藝術社區。

瓦耳：在藝術社區的日子裡，曼雷大部分的創作是繪畫。他在1915年於紐約的丹尼爾畫廊舉辦了首次個展，作品多為繪畫及素描。

紐曼：然後1915年底辦完這場展覽後他搬回了紐約。

曼雷接觸攝影的首要動機：
紀錄照或是藝術照？

費澤史東：我們來討論第一幅作品，1916年的〈自畫像〉，這是他回到紐約之後所拍攝的。這幅作品由許多元素組成，中央畫有一個手印，下方裝了一個壞掉的門鈴，上方有兩個圓形的鈴鐺。

瓦耳：這是一張有趣的自畫像，芙芮斯塔剛提到過曼雷的名字與法文的「手」同音。但首先，曼雷拍這張照片的動機是應該先被討論的。

紐曼：曼雷在自傳裡表示——因為他想要複製自己的畫作，所以他買了一台相機以及一盒濾鏡組，然後跟著說明書操作——我想這個陳述是不需被質疑的。我不認為曼雷接觸攝影時是以一種藝術的概念看待它，而是以一種宣傳的角度來操作攝影媒介。準備一些作品相片在身邊，讓他可隨時給記者資料，藉由這些報導提

高自己的曝光率。他在舉辦首次畫展時就開始用相片記錄了。

喬安・凱莉絲（Jo Ann Callis）：令人敬佩的是，從那個時間點之後，曼雷進步神速。他幾乎當下就瞭解，自己能以攝影為媒介開發另一系列創作。

注意他如何仔細裁切影像邊緣，讓作品完全貼近外框。雖然仍有些細微差別，但另一幅類似的作品幾乎和原作一樣。我認為他開始察覺到，照相機是一個可以轉化現實的藝術媒介。

奈夫：我想針對這張相片再提出一個想法，就是他不想以第二種媒介呈現同一件作品，而是想以攝影取代原作。原作不再需要被保存，因為照片能更完整且強烈地呈現他的概念。

紐曼：可是我不認為曼雷有意識到這張照片的藝術價值。他只是為了紀錄一件作品而拍照，而且這件作品當時是有被保留下來的。或許現在能從照片中挖掘出一些藝術價值，但我覺得他在簽名之後，照片才會變成完整的藝術作品。那發生在1918年他為那張打蛋器照片簽名且命名〈男人／女人〉的時候。

奈夫：讓我們多談談拍攝上的創意決定。曼雷一直有拍攝作品的習慣，但他拍攝的方式很不尋常。就專業攝影師來說，當時攝影棚及平面燈光的使用已很普遍，但曼雷仍選擇在戶外陽光下攝影這些作品。仔細觀察〈自畫像〉這張照片，他擺放作品的方式產生了有趣的陰影。而這樣的陰影只存在於攝影作品中，原來的藝術品則否。他明明知道如何避免這些強烈陰影的產生，卻選擇藉由攝影這個步驟，為作品加上了陰影，而不是換個角度或找陰天的時候拍攝，讓陰影反差減少。

芙芮斯塔：我認為陰影還是證明了這是一個紀錄照片。他嘗試將一件複合媒材的作品拍攝得更有立體感。

奈夫：那麼，最完善的作法應該是以些微的影子製造一種淺浮雕的感覺。我想要強調的是他特別將作品擺放成某個角度，使得圓鈴造成的兩個陰影成為相片構圖的重點。

芙芮斯塔：陰影微妙地改變了這張照片的本質，特別是這兩個陰影看起來像是一雙看著某個方向的眼睛，門鈴按鈕則成為一張嘴巴。

曼雷　**男人／女人**
1918-1920　黑白照片
（右頁圖）

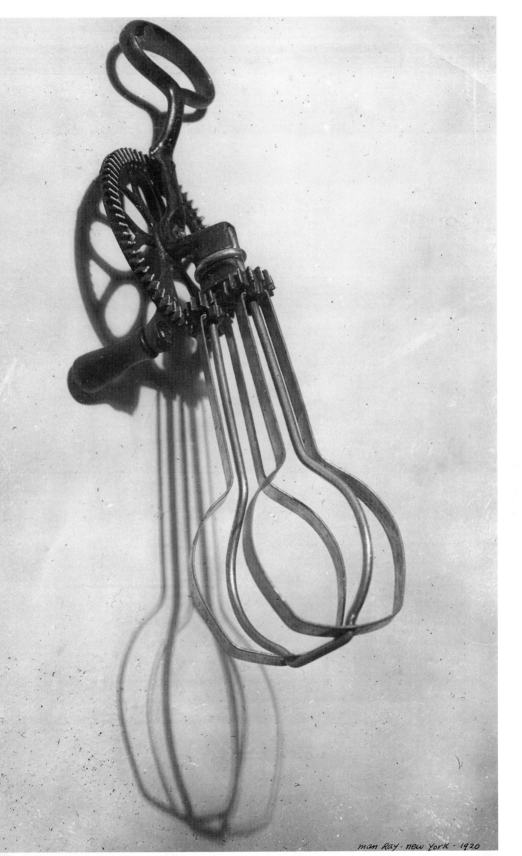

LA FEMME

man Ray · new york · 1920

曼雷　**舞者／危險**　1920　石版畫玻璃　67×43cm

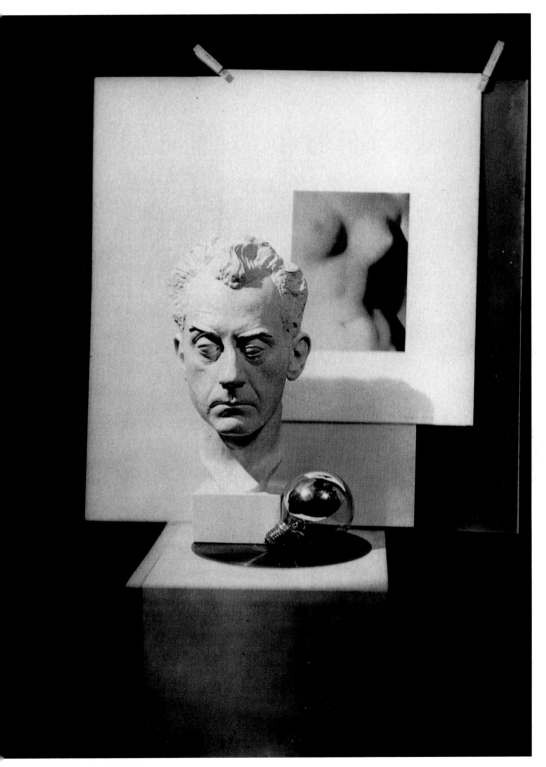

曼雷　**自塑像**　約1933　黑白相片　28×21cm

曼雷　《曼雷攝影作品集1920巴黎1934》封面試拍

曼雷　《曼雷攝影作品集1920巴黎1934》封面照片

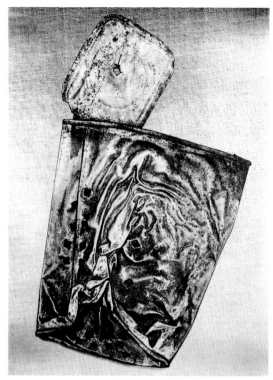

曼雷　**第八街**　1920

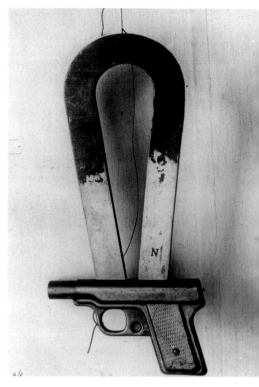

曼雷　**指南針**　1920/72　黑白照片　29×20cm

奈夫：我們知道在多年之後，當曼雷和雕塑家布朗庫西合作時，雕塑家曾說「只有自己懂得如何拍攝自己的作品」。正如他所說的，我認為這是一張以「攝影藝術家」的角度為出發點所拍攝的作品，藝術品被觀看的方式也被事先規畫好，而陰影正是其中一項考量因素。

芙芮斯塔：我們知道影子的使用在他接下來的作品中都扮演著重要的環節，也成為他的印記之一。

凱莉絲：當你創造了一件物品，然後將它們拍攝成藝術照片，這和單純的作品紀錄不同，但當你記錄他們的時候，你仍然需要考慮到陰影的影響。

芙芮斯塔：在當時要一位美國藝術家去嘗試這種組合是需要一定程度的勇氣的。

凱莉絲：更不用說把這種組合當作自畫像。

166

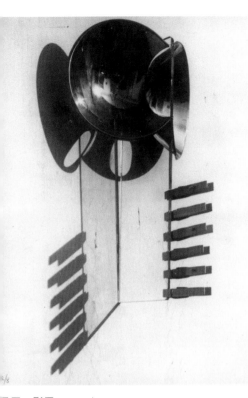

曼雷　**影子**　1920/72
黑白照片　29×20.3cm

芙芮斯塔：我很好奇究竟中央那個佔有視覺份量的手印有什麼確切作用。如果同時有臉孔又有手不知道算不算是一件雙肖像。

泰吉安：因為曼雷的名字和手的法文同音。

芙芮斯塔：這張照片非常有趣。這是一種行動繪畫，最原始的藝術家繪畫。

瓦耳：但同時在照片的中央放了一枚沾滿顏料的手印，也消除了自畫像的面孔。

紐曼：我從不瞭解是什麼原因，這張相片是一扇門，一個門徑，他甚至在外圍畫了門的樣子，在門上除了門鈴之外還有什麼？曼雷的手在中央阻擋你的進入！但從沒有人從這個角度討論過。而且你按了門鈴卻無法進入門內，因為門鈴壞了。

瓦耳：那對法國弧線是他常在草圖上所畫的嗎？

紐曼：對，但是在這比較像是提琴上的譜號音孔。

瓦耳：而兩個圓鈴成了琴譜上的無聲符號，因為門鈴壞了。

從紐約軍械庫展覽會到巴黎的達達主義圈

費澤史東：我想談談芙芮斯塔稍早說的——曼雷所展現出的勇氣。我想軍械庫展覽會發生的時間點剛好，假如早了五年出生，曼雷或許已經有了一個確切的藝術方向，而排斥他所見的前衛展出。如果他晚了五年出生，他會只有十八歲，而無法有足夠的成熟度去對這個展覽做出反應。

芙芮斯塔：軍械庫展覽會引起了保守繪畫界一股強力的反彈，我想美國的藝術家們因此收斂且停滯不前了好一陣子。

紐曼：曼雷說軍械庫展出後六個月，他才從震撼中逐漸恢復過來。之後他畫的第一幅肖像畫是以美國現代攝影之父史蒂格利茲為主角。很特別的是他居然以立體派的風格為史蒂格利茲畫像。

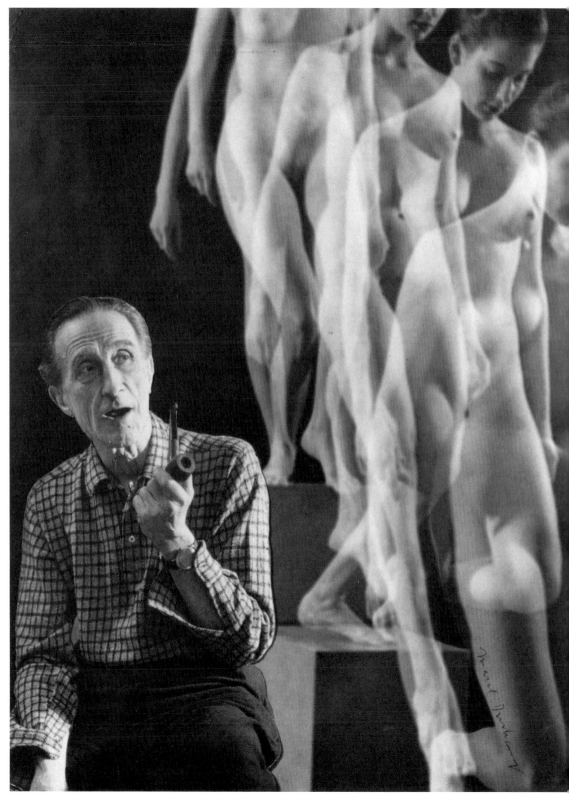

曼雷　**杜象與〈下樓梯的裸體〉**　1956　相片拼貼　35×27cm　私人收藏

費澤史東：軍械展是曼雷首次認識杜象的場合嗎？

紐曼：或許如此。他應該在展覽中首次聽到杜象的名字，並且看了杜象的代表作〈下樓梯的裸體〉。兩人正式見面是1915年在里奇菲爾德藝術家社區的時候。曼雷在自傳中提到，他和杜象因為語言的隔閡而無法交談，所以他們相處的方式是打網球。

芙芮斯塔：我想曼雷有很好的優勢，他比當時任何其他的美國藝術家更能夠參與歐洲知識份子的交流。在費勒中心舉辦的政治論壇中他能從容應對，當時他也和歐洲女友同居了一陣子。生活中的某些因素，讓他能夠和杜象這樣的藝術家交流。而後20年代旅居巴黎時，也因此能融入達達及超現實主義的圈子。

費澤史東：在一般人的印象中，曼雷和巴黎有著極為密切的關係。導致他前往巴黎的原因是什麼？

紐曼：曼雷對法國文化很感興趣，這是在他認識第一任妻子前就存在的事實。去巴黎是他的夢想。早在20年代他就和達達主義創始人查拉持續往來通信，並且公開表示，因為達達主義無法在紐約存活，所以他迫切地希望到巴黎生活。

芙芮斯塔：曼雷的攝影作品比他本人還更早到了巴黎。他把那幅打蛋器照片〈男人／女人〉寄給畢卡匹亞的雜誌出版，但查拉希望讓這張照片在1920年的達達主義大展中展出。這點很重要，因為曼雷在1921年到達巴黎時，他在達達藝術圈內已有了些知名度。

瓦耳：而攝影是和其他藝術家區別的方式。

芙芮斯塔：曼雷在自傳中表示，他是在七月十四日法國國慶的時候抵達巴黎。事實上，他的船在國慶日幾天後才靠岸。我想他希望將自己的革命與法國的革命聯結在一起。加上杜象的迎接，很快地他融入了達達藝術圈。

奈夫：完全地被接受嗎？

芙芮斯塔：是的，這很不容易，因為那個時代的美國藝術家常抱怨無法被巴黎藝文圈接納。與美國人在咖啡廳裡同桌的只有其他的美國人，在巴黎旅居多年的美國作家格特魯德‧斯泰因（Gertrude Stein）甚至不會和美國人交談。但曼雷不受其影

響，很快地認識了許多人，原因是達達藝術圈的成員對美國文化
抱有濃厚興趣——卡通、無聲電影、爵士樂與摩天大樓——然而
從紐約來的曼雷能夠告訴他們這一切！

奈夫：他是一個信差，他的國家不像是歐洲一樣，有幾百年的藝
術傳統及意識形態的枷鎖。美國的現代主義是由捉摸不定的流行

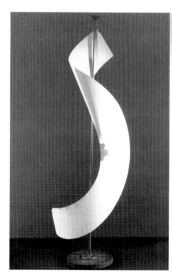

170

文化混合著機械時代的殘渣而誕生的。

凱莉絲：而達達主義知道他們可以利用曼雷的經驗——他們需要他。

芙芮斯塔：對，這也是曼雷受歡迎的原因之一。他會拍攝肖像為藝術家行銷，並且為團體做攝影記錄。

泰吉安：他是經由杜象的引介而進入團體的，這一點也很重要。杜象在達達支派有著特別的地位，不只因他的年紀較長，而也是因為他總是保持著自己的獨立性。曼雷在巴黎居住期間也維持著相同的獨立性，他經常與不同的藝術團體互相往來，但從來不是主要的成員。

曼雷與杜象的友誼

費澤史東：下一幅討論的攝影作品是曼雷在巴黎居住兩年後所創作的，捕捉了杜象及其玻璃繪畫作品〈包含一個水車的滑行台車〉。這張照片依照裝置作品的形狀將邊緣裁去了。

芙芮斯塔：我想拍攝這張照片的場合是作品裝框的時候。這張相

曼雷
杜象與〈**包含一個水車
的滑行台車**〉　1923
相紙　8.5×15.1cm

片同時成了作品的紀錄照及藝術家的肖像。

費澤史東： 如果多觀察這張照片拍攝的方式，可以說它是一件表演藝術作品。

奈夫： 如何拍攝一件藝術作品是曼雷和杜象共同面對的難題，尤其這件作品必須有人扶著才能立著拍攝，因此杜象不可避免地成了照片的一部分。

凱莉絲： 我不認為這是不可避免的。你看杜象的姿勢，他的膝蓋彎曲，正好呼應了作品的曲線。要擺出這樣的姿勢並不容易，而且他穿著顯眼的西裝。有趣的是那件藝術品本身是透明的。或許有人會問「如果藝術品是透明的，那創作的藝術家在哪？」然後他們可以如願以償在這張照片中得到答案。和作品合照也代表了一種對作品及自我身分的認同。

芙芮斯塔： 這張照片並不是即時興起的巧合，在紐約的時候曼雷和杜象就曾合作過這種藝術家與作品的合照。

紐曼： 曼雷單純只是紀錄者，這張相片很明顯地是兩人合作的成果，因為杜象允許他自由地嘗試不同手法。

奈夫： 曼雷的簽名經常出現在他與杜象合作的作品上，成為和杜象平起平坐的創作搭檔，這在曼雷的創作生涯中具有重要的意義。這張照片是他與杜象的雙肖像。

凱莉絲： 杜象或許意識到玻璃作品不易保存，因此這張照片會成為一份重要的紀錄。談到紀錄式照片，如果面前的是一件抽象作品，拍攝的作品也將是抽象的。而善用這個自由，曼雷靈活地擺放物件，讓攝影成了影子與光的合奏，交織成調子豐富的作品。

費澤史東： 他們如何從無法溝通的網球球友，演變到這張照片所展現的互信友誼？

紐曼： 曼雷在第一段婚姻中學習了法語，而杜象的英文程度也足以讓他在訪談中從容應對。

瓦耳： 他們在紐約一起創立了「無名展覽公司」，並出版了《紐約達達》。後來在巴黎有一段時間他們是鄰居。

芙芮斯塔： 拍這張照片時，他們雖然維持合作關係，但兩人之間仍有較勁意味。曼雷希望成為和杜象一樣有名的藝術家，他希望

知道怎麼做才能擁有那種美國藝術家們所沒有的法國神秘感。而曼雷希望到法國，杜象希望到紐約，兩人正好能互相交流。

實物投影：攝影與繪畫藝術的對話

費澤史東：曼雷探索的另一個攝影層面是「實物投影」（Photogram），他以這種暗房技法發展「光之投影」（Rayograph）系列作品，並彙編成1922年的《廊香美味》（Les Champs Délicieux）作品集，由達達主義作家查拉作序。

瓦耳：大約在同一期間，有許多藝術家也實驗了這種將物件放在感光相紙上製相的手法，包括：莫荷里‧那基（László Moholy-Nagy）、克里斯提安‧查德（Christian Schad），後者將之稱為「影子投影」（Schadographs）。作家查拉確實除了曼雷的「光之投影」也看過查德在蘇黎世展出的「影子投影」，但這些藝術家彼此之間有無看過對方的作品則不得而知。

費澤史東：實物投影這種暗房技術是每個攝影師早晚都會接觸到的技巧。

凱莉絲：是啊，在每堂初級攝影課都用這種方式教導感光媒材的使用概念。

泰吉安：這是一種仰賴手工觸覺的技藝。特別是在有陀螺儀的相片中，曼雷的手又出現了，就如〈自

曼雷　**無題光之投影**
1922　相紙
21.8×17.1cm

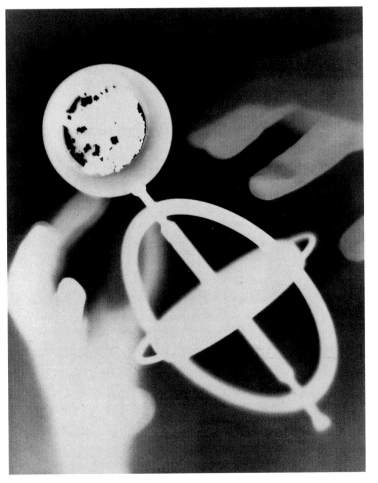

畫像〉一樣，曼雷用攝影轉化事物外觀的方式總是令我驚喜！他靈敏的雙手在創作過程中被光影凝結著。

瓦耳：這雙手使畫面更生動，雖然陀螺儀看起來是靜止的，但手的構圖使它好像開始旋轉。

芙瑞斯塔：這裡出現了許多微妙的反差。如果確實他所強調的是手工的感覺，那用印相拍攝的方式是對的。因為藝術界曾質疑，攝影仰賴相機製相，是否有資格成為一門真正的藝術，在這幅作品中，創造圖像的不是攝影機而是手本身，曼雷或許正探討了這個問題。

有兩種說法解釋了曼雷發展「光之投影」的經過，一是他偶然在相紙上放了一些物件，曝光後形成了影像，而這種即興的發現是一種達達主義的精神。另一種說法是他實際上依照了達達主義的思維，嘗試同時反轉繪畫與攝影的功能性：這些作品是用光來作畫，沒有使用筆刷或畫布；這也是一幅沒有用相機拍攝的攝影作品。

紐曼：在他的自傳中，每一次他說一件事偶然發生，那總是順著他的喜好或意願所發生的。如果有一項技巧是在意外的時候被發覺出來，例如「光之投影」，那麼這個藝術家是否顯得比另一個完全瞭解攝影的工匠來得高明呢。也許有些自吹自擂的意味——連意外也能創作出作品，真是個天才。

泰吉安：如果一般攝影只是忠實地記錄事物，而這些事物是藉由正確的曝光及沖洗製造複製品。那麼將物件直接放在相紙上面，也是相同概念的延伸。

凱莉絲：但所得到的每一張作品都是獨一無二的。對一位畫家來說，每件創作是獨一無二的好像是理所當然的，但對攝影師則不。我認為，對曼雷來說作品的獨特性是很重要的，雖然他又會翻拍複製這些印相作品。我認為他希望攝影能在繪畫界中更被尊重。

泰吉安：我不認為曼雷剛開始創作印相時有考慮這麼多，他是一個很精明並且瞭解自己的藝術家，或許不久後他看出了印相攝影對他的重要性，並宣告他「發現」這個攝影技法的經過。

曼雷　**無題**　1922
曼雷在這幅實物投影相片中使用了早期作品〈**指南針**〉及飯店房間的鑰匙。

芙芮斯塔：無論偶然與否，這是一項很基本的技巧，而查拉認為達達主義的想法與曼雷的作品很契合。但對曼雷來說，印相攝影比較像繪畫的延伸，先前他在紐約嘗試過噴槍繪畫，他也帶了一些噴畫作品到巴黎，他在那的第一場展出多是噴畫。

瓦耳：我很訝異曼雷決定在1922年出版限量的《廊香美味》印相作品集，他居然認為有這樣的市場。查拉或許也是背後的推手，但他們看起來對這一系列作品信心滿滿，並且希望找到能欣賞他

175

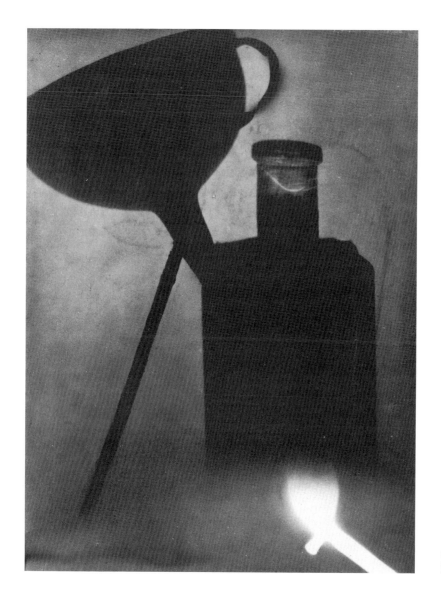

曼雷　**無題**　1922
實物投影

們的同好。

紐曼：我不知道他們賣出了幾份，不過他一定覺得有這樣的一批群眾。

芙芮斯塔：他嘗試賣一本給長年居住法國的美籍作家、收藏家格特魯德‧斯泰因，但她婉拒了。但這個時候斯泰因兄妹在巴黎前衛藝術圈的地位已不如過往，與美國人社群也愈來愈疏遠。

奈夫：曼雷知道藝術界的政治生態，希望藉由斯泰因的幫助推廣

自己的藝術。他仍然反覆思考著自己的定位究竟是畫家還是攝影師，這樣的論辯持續影響他的創作生涯。

泰吉安：在1944年的回顧展中，曼雷曾說初到巴黎時很怕在異國孤立無援，所以開始瘋狂尋找攝影相關的工作。因為經濟上的需求，無論是為了實際生存或是心理的依賴，他說服自己成為一名攝影師。

奈夫：那時他懷有各種不同的想法。最主要的是他決定離開紐約，來到巴黎，而沒有事先經過所屬紐約丹尼爾畫廊同意。但在巴黎的時候他仍會寄一些照片回紐約讓他們出售。他不希望在紐約銷聲匿跡，因為紐約是他最後的依靠。

在巴黎，他結交了一些詩人朋友，並開始對文字、各種表演及姿態有興趣，糟糕的是，他深深地愛上了攝影，發現「實物投影」後更讓他無法自拔。

芙芮斯塔：曼雷和達達主義者往來頻繁。他有很多事可做，然後也開始瞭解自己無法為所有人做所有的事情。他為團體所做的一切受到大力地讚賞，使他的創作勇氣大增。雖然這時候的達達主義已經只剩最後一口氣了。他促使了達達短暫的迴光返照，他創作「實物投影」的時候，達達主義的脈動還是持續著。

費澤史東：當曼雷初到巴黎時，他常提起畫筆創作嗎？

芙芮斯塔：據我所知，他放棄了繪畫好一陣子，沉浸在用光線作畫以及拍攝電影等新想法裡。

紐曼：曼雷的確將「實物投影」視為一種從繪畫中解脫出來的創作方式。他對杜象表示過這樣的看法，因為杜象曾在信中回應道：「我很高興看到你終於拋開黏稠的顏料」，並解釋自由就是「做你不該做的事情」。更有趣的是，杜象將「實物投影」解釋為從繪畫解脫出來的自由，也是從攝影解脫出來的自由。

芙芮斯塔：在這段時期，曼雷相信藝術界真的在改變，正在接納這些不同的藝術形態。

泰吉安：他有烏托邦式的想法。

紐曼：在紐約曼雷曾試著解決形式主義方面的問題，像是如何把立體的世界轉換至平面的呈現。然後在巴黎他找到了能一次解決

這些問題的方法。幾乎在每次的訪談中，他都強調過「實物投影」不同於傳統印相攝影的概念。的確，「深度」的概念是由他首次引進印相攝影的領域。

奈夫：既然「實物投影」在他的創作生涯中佔有如此重要的地位，在此引用曼雷說過的一句話。1963年「實物投影」在德國斯圖加特展出時，曼雷寫道：「像是一件物品靜靜地被火吞噬後所吐出的灰燼，這些影像是由光及化學藥水搭配經驗及冒險過程而被定影的氧化顆粒所組成，而不是實驗的結果。他們是好奇心、靈感以及那些不會試著去說服你什麼的字眼……的產物。」這個段話很耐人尋味，代表了他的創作並不是紀錄性的，不帶有任何含義。他告訴了我們這些作品的本質……是一種視覺詩曲，而它們所具備的美學厚度對他而言才是最重要的。

恩斯特、曼雷為布魯東的書《星城堡》所設計的插圖，1936年。

名人攝影：畢卡索

費澤史東：下一張討論的作品是畢卡索肖像。泰吉安提到曼雷剛來到巴黎時對如何謀生感到焦慮，看來拍攝肖像成為他找到的解答。

奈夫：在來到巴黎之前，曼雷早在繪畫中顯露他描繪肖像的才能。他能夠維妙維肖地捕捉神韻。我記得他非常欣賞沙金（John Singer Sargent）的繪畫。他最早的肖像委託是為親戚畫的，他嘗試用沙金的畫風，以全身肖像的方式為那個女孩作畫。

芙芮斯塔：我相信他崇尚沙金的一大因素，是冀望自己也能成為社會名流的畫師，而照相機和肖像攝影正是那張入場卷，讓他能

曼雷　**畢卡索**　1933
攝影（右頁圖）

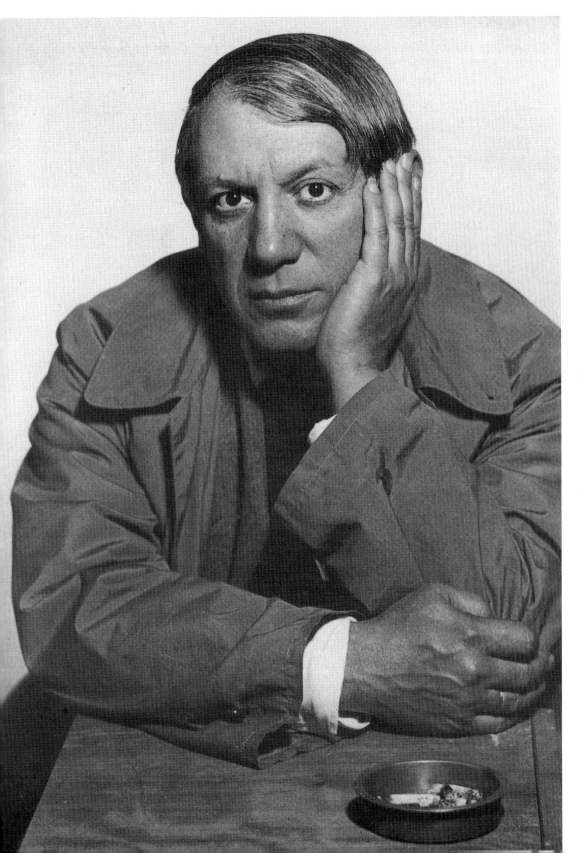

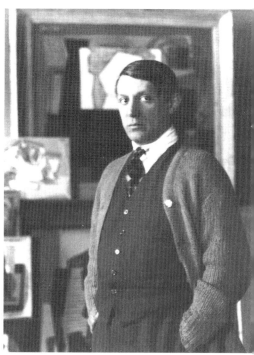

進入意想不到的地方。不然他無法認識畢卡索、接近斯泰因、歐洲貴族菁英、富裕的美國人，或是在1920年代剛到巴黎時成為著名藝術家社團的一分子。

紐曼：但他和斯泰因及畢卡索認識的原因其實是受到委託，拍攝了斯泰因的藝術收藏及畢卡索的作品。

芙瑞斯塔：曼雷在自傳中提到，在他為藝術家拍攝完作品後，如果有剩下底片，他會拍藝術家的肖像。照片沖洗出來後，他會讓委託者欣賞這些照片的品質有多好。讓我訝異的是，肖像拍攝雖然成為他穩定的經濟來源，但也成了一種束縛，因為他必須無時無刻應付這些肖像委託。我想尤其是他被邀請參加宴會的時候，因為他帶著相機，雖然他拿到了那張入場卷，不過他還必須不斷地工作。

泰吉安：在十九世紀初期，肖像畫的地位是在歷史及風景畫之下的，看來在攝影的領域中也有類似的層級區別。

芙瑞斯塔：曼雷在巴黎的工作室中有一些資料照片，如果你看了

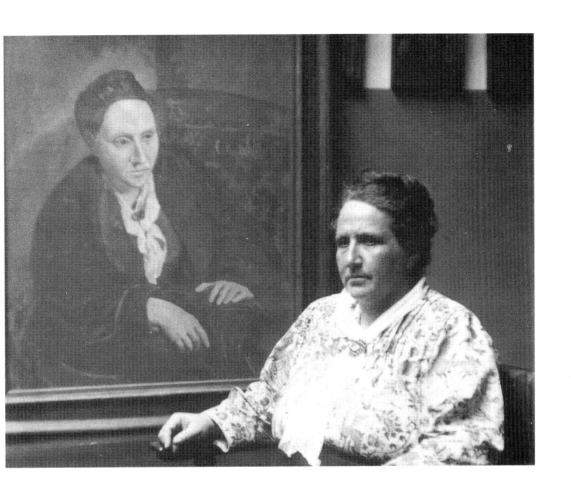

曼雷 **格特魯德·斯泰因於畢卡索為她畫的肖像前** 1922

那一箱箱的負片，你會發現大部分都是不知名的人物，或是你看過最無聊的照片。那幅畢卡索的肖像是其中最突出的優秀作品之一。這幅畢卡索肖像甚至還有曼雷的簽名，像是曼雷特別強調他與畢卡索之間的聯繫。

凱莉絲：如果這幅肖像的主角只是一名水電工我們的反應會是如何？如果只衡量這張相片在美學上的優缺點，被攝人是畢卡索會很重要嗎？在曼雷的肖像作品中，名人面孔是重要的嗎？

泰吉安：如果不是畢卡索，只是一名水電工的話，這幅肖像還是會讓人印象深刻。曼雷基金會中收藏的許多照片看起來像是任何人都可拍攝出來的，這是因為曼雷不認識被攝者，所以沒有在畫面中做特別安排。但如果拍攝主角是位名人，曼雷一定會希望創

曼雷
格特魯德・斯
泰因與托克勒
斯（Alice B.
Toklas）
約1922
相片

曼雷
格特魯德・斯
泰因與托克勒
斯及藝術收藏
1922
16.8×21.8cm

曼雷　**勃拉克肖像**
1922

作代表性的作品，在畫面中安排添加相關細節，像在畫家米羅、畢卡索的肖像作品中，可見超越一般肖像的細膩品質。

凱莉絲：這幅肖像捕捉到畢卡索特有的眼神，讓整幅肖像都活了起來。還有看他的手的大小！像是巨人浩克一樣。延續瀏海的線條，他的手托著臉龐，你可以感受的到那種觸摸的溫暖。

奈夫：值得一提的是，曼雷一生總在「什麼是他想做的，還有什麼是他該做的」的矛盾間打轉。而他自發拍攝的肖像作品，總是

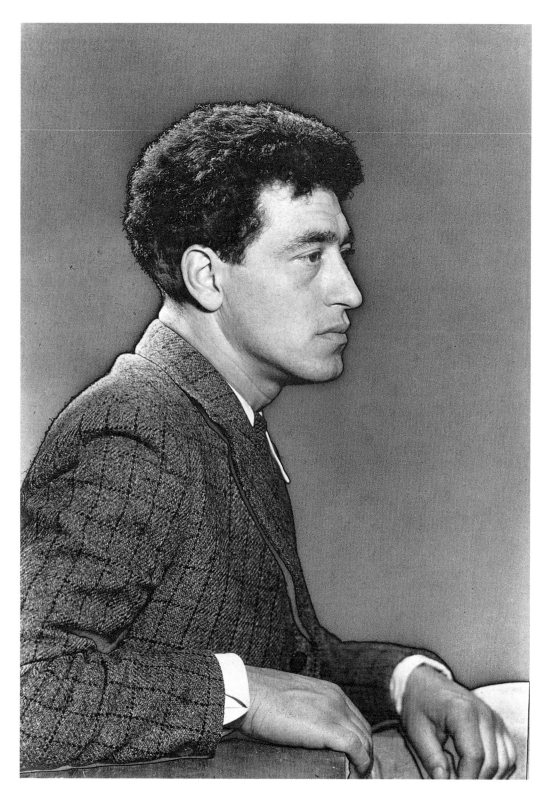

曼雷　**布朗庫西與狗**
約1921　相片（左圖）

曼雷　**布朗庫西**
1930（右圖）

曼雷
艾伯特・傑克梅第
1934/78
中途曝光黑白相片
28×19.8cm（左頁圖）

比受委託而拍攝的作品要來得精采。在早期的創作生涯中，他爭取到機會拍攝藝術家馬諦斯、勃拉克（Georges Braque），恩斯特（Max Ernst）、德朗（André Derain）、布朗庫西、柯比意（Le Corbusier）、美國作家辛克萊・路易斯（Sinclair Lewis）、詩人龐德（Ezra Pound）等人的肖像，都是屬於自發性質的拍攝作品。

芙瑞斯塔：而曼雷和斯泰因之間曾有過爭執，記錄在兩人的通信當中，曼雷問斯泰因為何尚未給付拍攝肖像的費用。但斯泰因認為，她已撥出時間讓曼雷拍攝肖像，所以她應該免費得到相片。曼雷則認為：「你是格特魯德・斯泰因。你能夠付得起這個費用。給藝術家一點錢吧。」

泰吉安：美國作家威廉・卡洛斯（William Carlos Williams）也很震驚，曼雷在巴黎為他拍攝的相片需付很高的金額才能取得，他甚至感到被冒犯了，所以根本不想要那些照片！

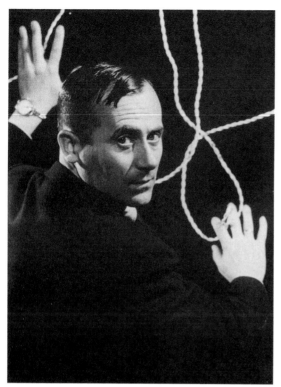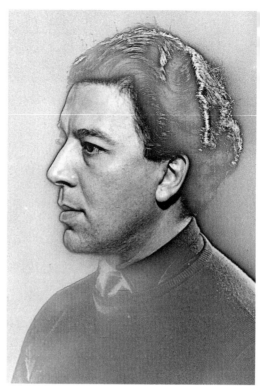

瓦耳：所以在20及30年代他創作了兩種肖像，一種是為了繳帳單房租或擴展社交層次而拍的照片，另一種是他因為興趣或受感動而拍攝的作品。所以他曾說過有些人需要花大把鈔票請他攝影，另一些人則否，他瞭解這兩種作法的利弊。他仰賴肖像攝影維生，以攝影掙得收入也是建立自己藝術家地位的途徑。

芙瑞斯塔：沒錯，那是在1920年代經濟崩塌之前，人們很富裕，會主動請曼雷攝影。在1934年拍攝這張畢卡索肖像時，他口袋裡已經有了一些錢，也建立了名聲。而畢卡索是更知名的藝術家。一年之後他們甚至一起到南法旅行。他們是朋友，關係是對等的。在巴黎曼雷是一位小有名氣的藝術家，畢卡索是他新生活及攝影作品的一部分，他已經不是1920年代和那群古怪的達達主義者廝混的小攝影師了。

奈夫：曼雷一到巴黎，就進入了作家、詩人的圈子，這些人的作品不是視覺性的。而畢卡索是一位視覺的評論家，他以作家詩人

曼雷　**米羅**
1934（1981）
黑白相片
33×22cm（左圖）

曼雷　**布魯東**　約1929
中途曝光黑白相片
28.8×19.8cm（右圖）

曼雷　**裸體（曼雷的助手娜塔莎）**
1929　中途曝光
28×20.5cm（右頁圖）

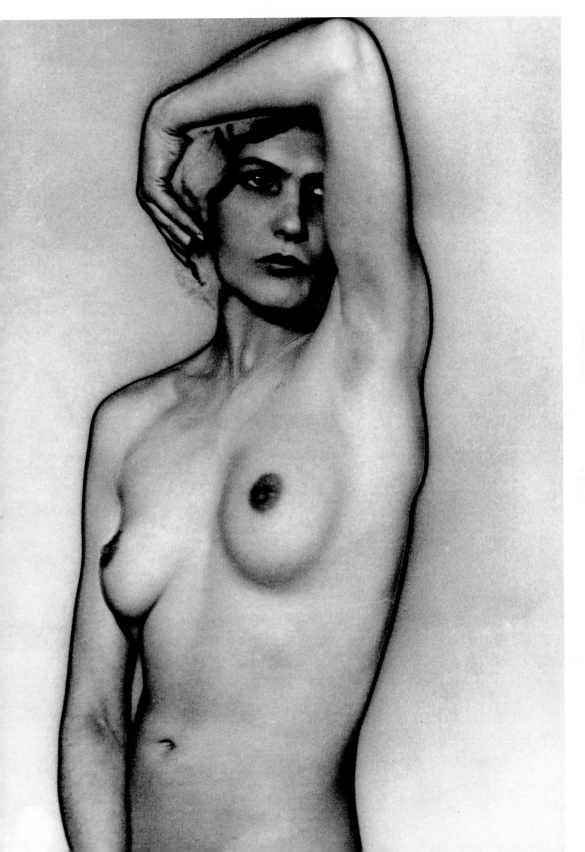

般的想像及眼光來創作。受到像畢卡索這樣重要的藝術家尊重、欣賞自己的作品，必然給了曼雷很大的自信。

安格爾的提琴

費澤史東：讓我們接下來看這張1924年的作品〈安格爾的提琴〉，這張照片的女主角是綺琪，曼雷1920年代的女友，他們維持了多年的關係。在她的背影上印有兩個弦樂器的f形黑字。

奈夫：這張照片實在太有名了，在明信片、書籍上都看得到它的複製品，甚至可說進入了我們的潛意識中。

芙瑞斯塔：在歷史學家探討這張作品之前，希望先讓身為藝術家的凱莉絲表達她的看法。

凱莉絲：我認為這張作品顯示曼雷對於女體之美的興趣，女體在他的詮釋下是一尊令人崇敬的雕像。在這張照片中他將綺琪的身體轉化為一把提琴，一件充滿優雅美感的樂器。拉提琴是畫家安格爾的興趣，如題名所表示的。這張圖像最有趣的部分在於畫面大部分為柔軟的女體肌膚與曲線，這和兩枚黑色的f印記形成了的強烈反差。這些印記既像是平面作品的一部分，又像是貼附在她背上的，前後來回，造成視覺不定的特色。我不知道這些印記是怎麼產生的，或許在暗房曝光完底片後，又拿一塊遮罩版，讓兩個符號露出、曝光成為黑色，這是我所想到最簡單的方法了。

紐曼：這張照片的原作被巴黎龐畢度中心收藏，屬於超現實主義發起者安德烈‧布魯東（André Breton）的收藏品。那兩個f形的音孔是用水彩顏料直接畫在照片上面的，下面有曼雷給布魯東的短箋。曼雷或許在寫字之前將這張作品翻拍了起來，有許多這幅照片的複製品有相同的位於右下角的簽名形式。這幅相片最大件的複製品屬於紐約的私人收藏，有將近一百公分高，而它的f形音孔造形也有些不同，是用凱莉絲所說的手法重新在相紙上曝光的。

奈夫：所以這張作品的創作方式有三種：一種是在相片上畫畫，第二是畫上標記的照片被重新翻拍，第三是將底片放大重新在暗房中加上音孔印記。

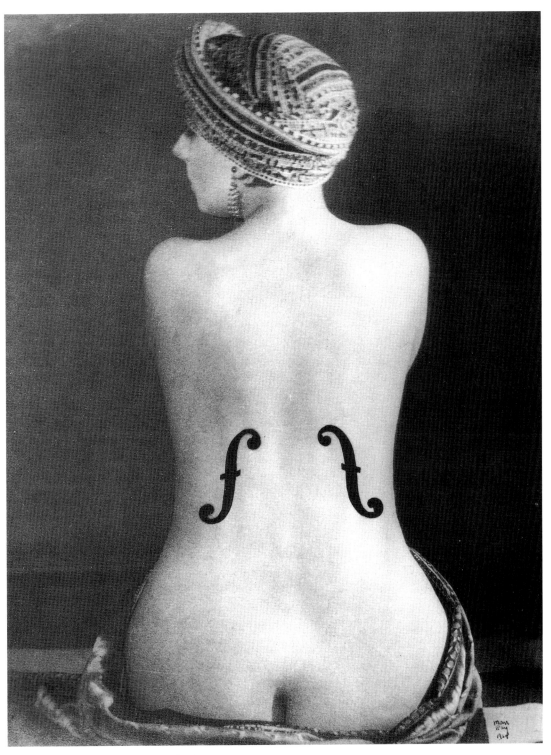

曼雷　**安格爾的提琴**　1924　銀鹽相片　29.6×23cm

芙瑞斯塔：在曼雷的工作室中，有一大盒底片是拍攝綺琪的，其中有十張照片的佈景、道具和〈安格爾的提琴〉一樣，但攝影的位置與角度都是不一樣的，可見他們嘗試過許多次，希望能獲得滿意的效果。

紐曼：我認為這張照片不是預先設計好的。曼雷只是將主角裝扮成土耳其浴的樣子，然後看到這個身形便聯想到：「嘿，這看起來像是把小提琴！」於是這張作品誕生了。名稱是後來的靈感。

瓦耳：我想這張作品結合了古典的裸體之美，以及在她的背上加上了現代的圖像設計，崇尚女體之美的同時卻也是物化女性的一種手法，矛盾之處使得這件作品特別有趣，在幽默的同時，也是一種致敬的姿態。

費澤史東：這令人想到第一張討論的〈自畫像〉，音樂譜號是自畫像的一部分，曼雷採用相似的造形，並將他的識別符號加在圖像裡。

紐曼：我好奇曼雷是否知道，在十七世紀的荷蘭繪畫中，一把靜止的提琴所隱含的性暗示。

瓦耳：為什麼曼雷會對十九世紀的畫家安格爾產生興趣呢？這是我比較好奇的問題，因為在創作層面上他總是把焦點放在未來。

芙瑞斯塔：我想他和其他超現實主義藝術家一樣，對歷史中某些畫家抱有高度興趣。他們認為一些超現實主義想法早已存在，並且提出這些類似超現實主義的歷史畫家為佐證。

紐曼：曼雷喜歡研究古典時期的畫家。

芙瑞斯塔：曼雷對人體結構的剖析也很有興趣，他在國家設計學院內上了相關課程，多年後他仍保留了一些那個時期的畫作，大部分是裸體繪畫。後來有一整個系列拍攝綺琪的作品，也是以經典的裸體繪畫姿勢拍攝而成。就某些層面而言，他不斷嘗試以各種手法創作裸體繪畫。

奈夫：對他而言攝影是另一種繪畫方式。

芙瑞斯塔：因此這可被歸類為一件繪畫作品，用裸體繪畫的手法安排攝影呈現、模特兒的姿勢。他經常使用這樣的手法，不僅是在這幅前衛的實驗性作品中。

紐曼：他完全發揮音譜符號的造形及濃郁黑色，這點讓我覺得最了不起，忠於原味，並沒有刻意讓它看起來是真實的，像刺青一樣。

奈夫：我認為這幅作品最吸引人之處是他妥善拿捏了幽默與嚴肅的分量。這幅作品探討了核心問題——人體的姿態，也引用了繪畫史上的重要作品——安格爾的〈土耳其浴〉，但這幅作品並不像任何既存的對女人的描繪，也不像安格爾的作品的復刻漫畫，它是一種很難拿捏的聰明展現。

瓦耳：幽默在曼雷的作品中扮演重要角色。他為作品下的標題總能讓人回味，有時輕率，但我們知道他對創作的認真態度。

藝術時尚藏家：卡薩堤侯爵夫人

費澤史東：下一幅討論的是〈卡薩堤侯爵夫人〉肖像，這件作品也帶有一些幽默玩性。

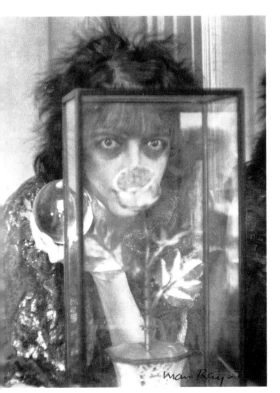

曼雷　**卡薩堤侯爵夫人**
1922　銀鹽相片
15.3×10.4cm
洛杉磯保羅蓋提美術館藏

瓦耳：卡薩堤侯爵夫人（Luisa Casati）是當時著名的一位貴族，據曼雷描述，某天她意外造訪，並委託他拍攝肖像。她希望在沙龍中被自己所愛的收藏品環繞著。曼雷對拍攝成果並不滿意，但在女侯爵的堅持下還是給她看了成品。那次拍攝的成果之一，是那張著名的四眼肖像，而這張拿著水晶球的〈卡薩堤侯爵夫人〉或許也是在同一場合下拍攝的。她穿著蕾絲披肩，頭髮蓬鬆。

芙瑞斯塔：卡薩堤是在世紀交接時擺脫傳統的新貴族，有些像是普魯斯特那樣的末代貴族，雖然繼承了大筆財富，但沒有權勢。他們各以不同的姿態參與了藝文生態的演變，並在其中扮演了特殊的傳奇角色。卡薩堤和前衛藝術份子多有往來，並

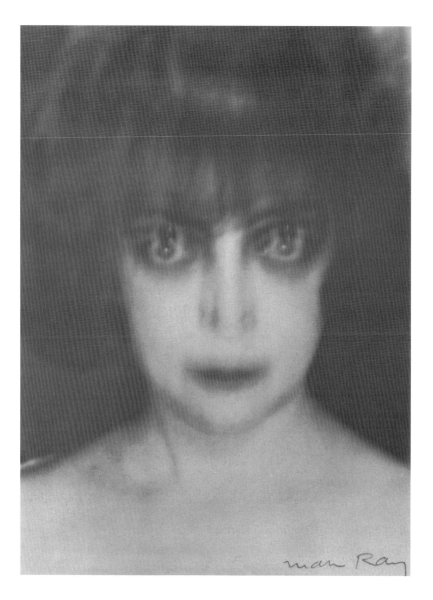

資助了許多藝術家。

費澤史東：這張照片上註明了1922年，其他關於卡薩堤的照片最晚有標註1930年的。她和曼雷之間有這麼長時間的往來嗎？

芙瑞斯塔：有的，不只是和曼雷，和達達主義及超現實主義圈的藝術家也是。同時間她也贊助時尚圈裡的設計師。像她這樣的人物願意買前衛服飾，讓時尚圈繼續發展下去，她所引起的時尚風潮正是吸引美國人前往巴黎的原因之一。

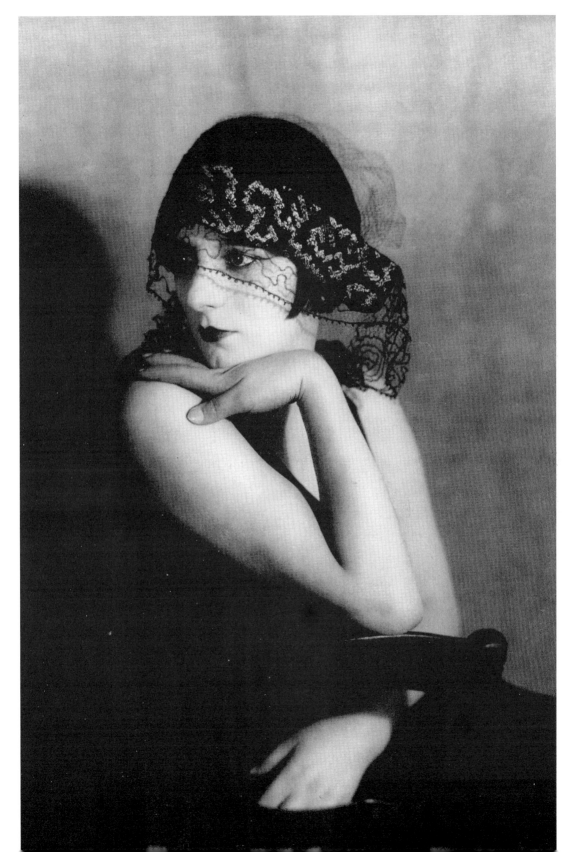

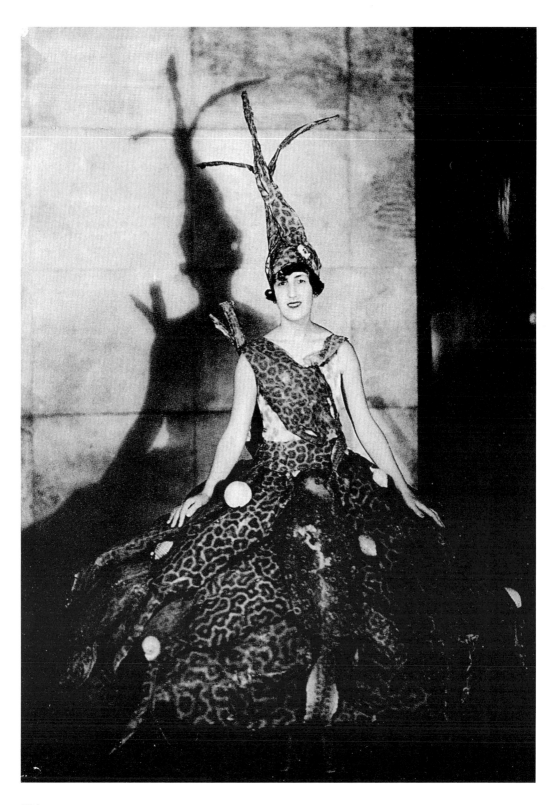

曼雷　**被困的女子**
1928-29（左圖）

曼雷　**Serge Lifar**
1922　49×23.5cm
（右圖）

曼雷　**魚皮裝**　1929
（左頁圖）

泰吉安：我喜歡這張照片構圖的方式，她的頭像被玻璃櫃子給框了起來，像是自己的一件收藏品。

凱莉絲：你們有發現曼雷也在這張照片裡嗎？你可以在水晶球裡看到他的反影，站在攝影機前拍照。她像是在預測未來，把曼雷放在水晶球裡，像個鬼影般。

奈夫：看她的雙眼，她的眼妝看起來像浣熊一樣。或許她每天都是這樣的裝扮，拿二十年後拍攝的畢卡索肖像與這幅作品相比較，即可發現曼雷拍攝肖像的技巧及概念有很大的轉變。

凱莉絲：就某些層面來看，這不是一幅肖像作品，而是一幅有人在裡頭的靜物畫。

瓦耳：從這兩幅相片也可察覺「受人委託」的作品與「為朋友而做」的作品之間的差異。那張畢卡索的相片就像曼雷與畢卡索之間的藝術交鋒，而卡薩堤的照片是關於時尚及巴黎的前衛藝術

曼雷　**晚禮服**　1936
28.8×22.7cm

圈。

凱莉絲：她成了一件藝術品。這張照片的有趣之處在於她的眼
神，或許有點虛假，但正符合她戲劇化的個性。

泰吉安：我認為這就像是先前討論過的杜象照片，像是一場預設
好情境的表演藝術。

奈夫：回過頭想想〈安格爾的提琴〉也有類似的情境預設。

芙瑞斯塔：那件作品比較像是對人體造形的研究，而不是綺琪肖
像，你不這麼認為嗎？

曼雷　**雙手描繪**　1935

奈夫：沒錯，雖然是人體習作，但如此直接地將音譜符號加在身上也是一種強烈的藝術手法。將卡薩堤安排在玻璃後方拍照，也是一個刻意強加上去的藝術安排，這個決定改變了整體的拍攝成果。

凱莉絲：但〈安格爾的提琴〉似乎是一種攝影與繪畫元素結合的實驗。這件卡薩堤的肖像作品雖然有某種程度的美感價值，但品質仍不及畢卡索的肖像，直接能擄獲觀者的目光。她在玻璃櫃的木框內，讓構圖有趣了些，手上拿著一顆水晶球，裡頭有曼雷的反影。

紐曼：他或許帶了這顆水晶球到拍攝現場，因為水晶球也出現在曼雷的其他作品中，所以可能是他所擁有。除非他已經事先策畫好要用它，我無法想像他帶著兩磅重的水晶球前往委託者的家。

奈夫：回到芙芮斯塔提到的時尚議題，我喜歡這張照片的原因之一，是因為它既是肖像照，也是一張有奇特衣飾的照片。多年前看到這張照片時，我還以為這是為設計師所拍的，但服裝在照片中所扮演的角色實在太微不足道了，只有願意打破服裝設計師自我意識的勇敢攝影師才敢這麼做。卡薩堤或許喜歡這樣的呈現方式，也參與在拍攝的創意過程中，但這張作品仍顯現出攝影師是主要的掌控者。

芙芮斯塔：延續這是一張時尚攝影的假設，曼雷在這段期間開始為巴黎的時裝設計者保羅・波烈（Paul Poiret）工作，所以他到卡薩堤家中拍攝一些時尚照片是合理的，或許拍攝完成後他們也試著拍攝一些其他東西。

奈夫：那帶著水晶球就合理了，因為他是去完成時尚攝影的拍攝任務，所以他需要帶一些可以利用的道具。

紐曼：1919年曼雷曾畫一幅以水晶球為主題的噴畫，題名為〈一切盡收眼底〉，或許湊巧這張照片就聚焦在眼神的描摹上。

禱告：超現實主義式的裸體攝影

費澤史東：接下來討論的作品是〈禱告〉。

曼雷　祈禱　1930
黑白相片（右頁圖）

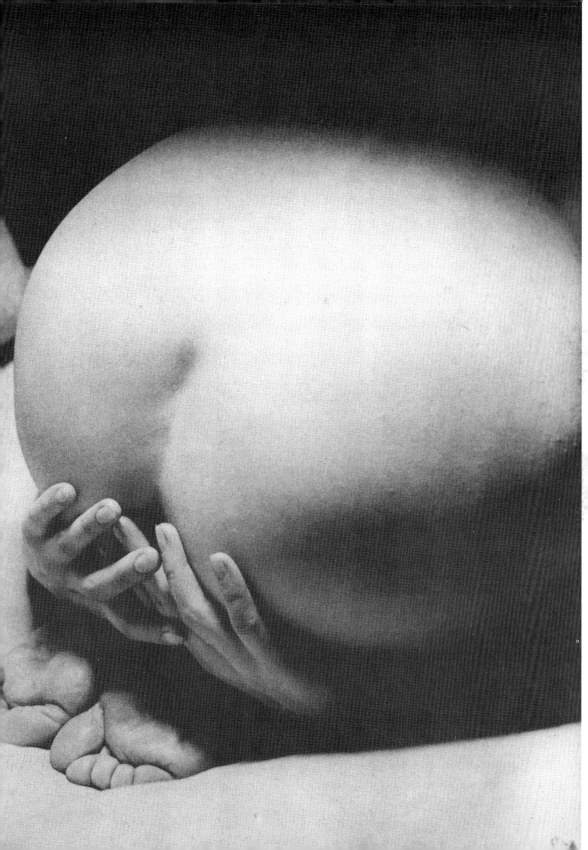

奈夫：這張照片是情色且不尋常的，這和曼雷的其他裸體作品都大相逕庭。有任何人知道這個模特兒是誰嗎？

芙芮斯塔：我曾想過是歐本漢（Meret Oppenheim），達達主義圈的女性藝術家，她最有名的作品是一件用羽毛包覆起來的茶杯。我在曼雷的工作室裡發現了一本印樣相簿，裡頭依主題排列。這張特定照片是出現在兩大張以歐本漢為主題的印樣上，所以我的結論是曼雷將這張照片包含在歐本漢的相片集錦中，那裡頭的主角就是歐本漢了。

奈夫：唯一的問題是這張相片是1930年拍攝的，曼雷到1932年才認識歐本漢。

芙芮斯塔：沒錯，所以這張照片裡的人是誰至今仍沒有一個確切的答案，但就我來看這的確是她的身體，她對裸體感到自在。

奈夫：這張相片裡的不會是綺琪，因為她在1929年離開，也不是歐本漢，因為她在1932年才來到巴黎，除非這張相片上的日期是錯的。那段期間曼雷交往的對象是李·米樂（Lee Miller），她會是模特兒嗎？或是曼雷雇用了其他的模特兒拍攝這件作品？在那段期間他有雇用過專業的模特兒。

芙芮斯塔：我也曾想過這是否是曼雷請的模特兒，因為這件作品的姿勢實在太極端了。如果有人拿著相機站在身後，會使她處於極為弱勢的狀態，所以很難找到朋友願意協助拍攝這樣的作品。

瓦耳：我不認為這需要專業模特兒才能做得到。在曼雷的社交圈中有數位女性表演藝術家，對她們來說這可以是件表演藝術作品。

泰吉安：這是一件超現實主義的作品，作品名稱帶有強烈的反宗教意味。

芙芮斯塔：這件作品像是有人在咖啡廳裡目睹了超現實主義藝術家布魯東激烈的長篇演說後所做的插圖。

泰吉安：我認為這是一種意識形態上的宣示，是對禱告及教堂整體概念的一種嘲諷。

紐曼：或許在拍攝之後他才為作品命名，我不認為主題及內容是事先安排的。一個女人彎下腰環抱著自己，曼雷趁機捕捉這一

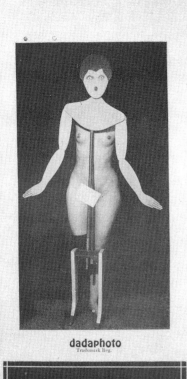

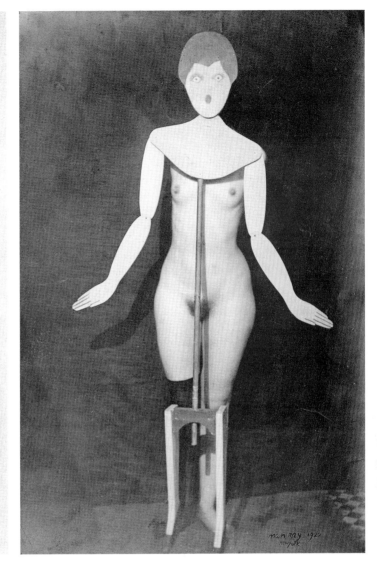

曼雷 **達達相片**
1921年於《紐約達達》
雜誌出版（左圖）

曼雷 **衣帽架** 1920
黑白相片 41×27cm
Marguerite Arp基金會藏
（右圖）

刻。最後命名「禱告」則是隨機的決定。

凱莉絲：就形式上來說這是一幅超現實主義的作品，一雙手像是
與身體分離了，臀部也像是兩個大圓形，像是手抱著兩顆哈蜜
瓜。腳趾則扮演了平衡構圖的角色，其他超現實主義的藝術家想
必也喜歡這樣風格的作品。

奈夫：沒錯，解構的特質是這件作品之所以有超現實主義感的原
因。我們不知她身體的其他部分在哪，或是長什麼樣子，全仰賴
想像。

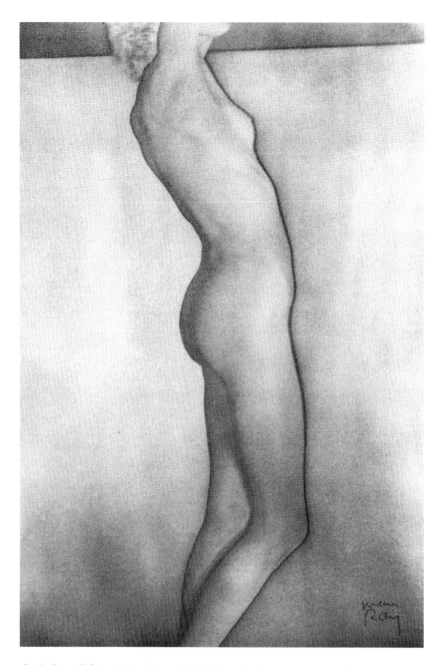

泰吉安：我們可以正經八百的討論這幅作品，但太嚴肅看待或許

會忽略作品的某些成分。

凱莉絲：我認為這幅作品和性有關！關於女人以及拍攝女人的樂

趣。

泰吉安：你真的這麼認為嗎？她處在絕對弱勢，這張相片幾乎已

曼雷　**無題**　1936

中途曝光相片

202

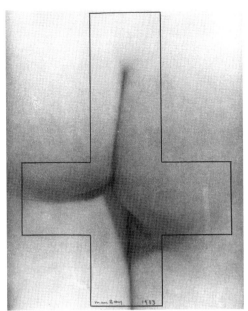

曼雷　**紀念薩德侯爵**
1933（左圖）

曼雷　**無題**
約1929（右圖）

經到了不雅的界線。

凱莉絲：正因如此才顯現出禁忌的樂趣，但她不忘為自己掩蔽，因此還是有品味的。這絕對是一幅帶有性含義的作品，但隱藏的部分讓觀者有發揮想像力的空間。雖然處在弱勢，但完全吸引你的目光。

泰吉安：如果沒有了〈禱告〉的題名，會發生什麼事？

奈夫：曼雷喜歡用一些巧思為作品命名，但不一定是在創作前或後。題名通常是瞭解作品的關鍵，賦予整體更多特色。

瓦爾：你或許無法從〈禱告〉這樣的題名猜測出曼雷確切想要表達的是什麼，但題名給了一個能夠理解的氛圍，不是曖昧的，而是希望尋求共鳴的氛圍。

泰吉安：禱告也可做祈求的意思，如果不將這件作品看成是諷刺宗教的作品，那這件作品表達的或許是一種祈求？

奈夫：禱告的含義讓作品變得複雜。每種宗教都有不同的祈禱儀式，我們常以為這幅照片是指天主教的禱告，但跪著膜拜的禱告方式其實更類似回教。

芙芮斯塔：超現實主義的理念有一部分是反宗教、反教會干預政治的。這張照片以同樣的精神挑戰禁忌。

曼雷　**軀幹**　1931

瓦爾：曼雷雖然是猶太裔，但是在他的生涯中，宗教信仰並未佔有重要角色。

紐曼：當時畢卡索的立體派肖像驚豔藝壇，他能同時以多種角度繪畫女體，胸部也能成為臀部。曼雷或許也嘗試以相同的方式，將女體以曖昧的方式呈現出來。

賞澤史束：〈禱告〉反應出曼雷和超現實主義的聯繫，這幅作品也讓他在30年代成名。後續的時尚攝影創作也都帶有超現實主義的風格。

曼雷
裸體（蒙帕納斯的綺琪）
1922　攝影
30.5×24cm（右頁圖）

曼雷人像攝影講座

商業微笑
摘錄自1951年法國攝影師馬斯列特（Daniel Masclet）與曼雷的
對談。

馬斯列特：「你怎麼描述自己的作品？」

曼雷：「仔細的。馬斯列特，每當有人問我怎麼照這張或那張照
片，我已經習慣回答：我用兩盞聚光燈、三盞平光燈……。」

馬列斯特：「是、是，我知道……但你會告訴我真正的祕訣
吧。」

曼雷：「好、好，真出乎意料你這麼暸解我！仔細聽好囉，最重
要的是，必須將商業的微笑降到最低。你知道，那種用『準備
好，現在笑一個！』所照的肖像看久了，微笑會轉換成噩夢似的
鬼臉。想要放輕鬆，表現的自然嗎？但這卻是最造作的一種方
式！我指揮及控制了工作室裡的每一樣東西，也從不依照顧客喜
歡的方式去拍照。為什麼？答案很簡單，因為客人對攝影一點也
不了解，他一生中可能只讓人拍攝幾次而已。但是我每天都研究
攝影。所以很明顯地我的意見看法是對的。只有這個小技巧，讓
我得到好的成果。困難的地方在於，自然的創作有時需要花上好
幾年去研究及嘗試才能達成。」

馬列斯特：「那修片呢？」

曼雷：「喔，修片！我盡量避免用到，換句話說，幾乎從來不修
片……我花了大半個鐘頭才能達成的效果，可以因為另一個人在
短短五分鐘之內的修片而毀於一旦，這是十之八九的事。我們把
修片的工作留給那些……沒有修片就沒辦法賣出肖像的攝影師
吧。」

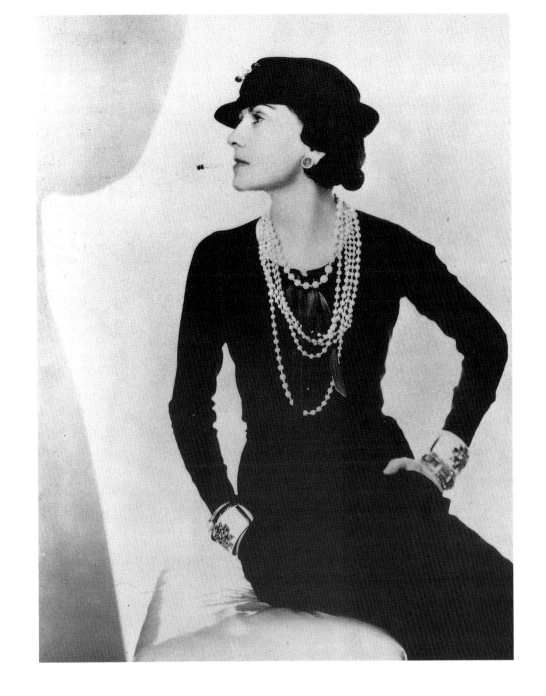

曼雷　**可可・香奈兒**
約1931

怎麼教人擺姿勢

馬斯列特：「你認為最好的模特兒是誰？對於攝影師最容易上手的題材、令藝術家最著迷、有趣的題材？會是明星嗎？」

曼雷：「不，明星當然知道怎麼讓自己看起來最美，他們知道

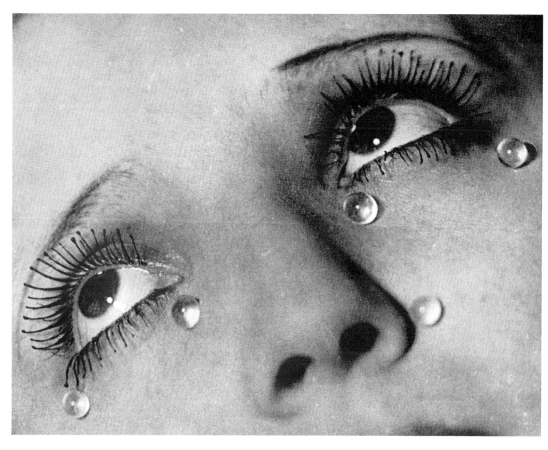

曼雷　**眼淚**
約1930　黑白相片
18×26.4cm

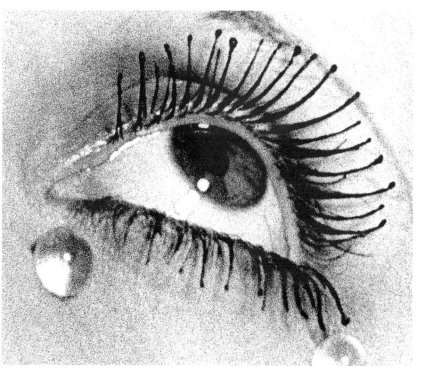

曼雷　**玻璃淚水**
21×28cm　1930

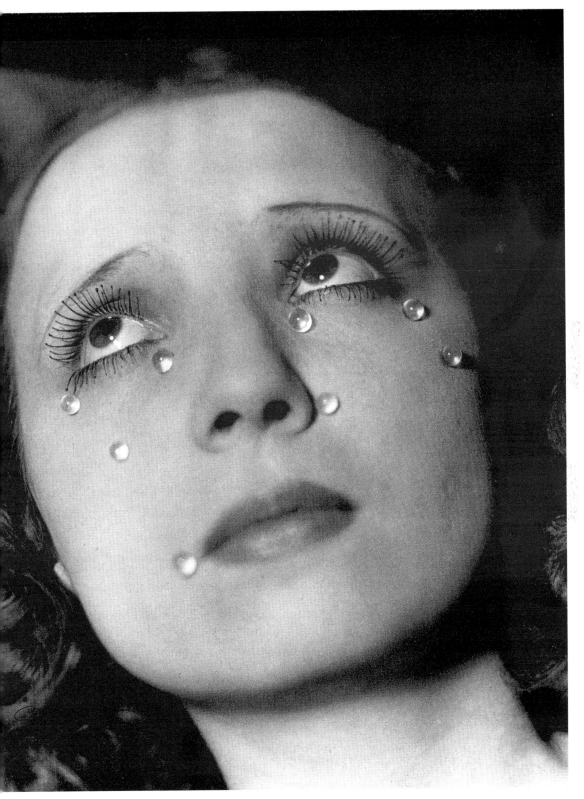

曼雷　**眼淚（頭像）**　約1930　黑白相片　25.5×19.5cm

自己的哪個角度最上相！他們自然地⋯⋯在電影裡看起來閃耀動人！但是在攝影鏡頭前，他們不知所措！我需要為他們準備好一切，設計燈光、安排姿勢、建議正確的表情都由我一手包辦！但只能建議，從不可以用命令的方式！」

馬列斯特：「真的不行？」

曼雷斬釘截鐵地回答道：「不行。除非你的模特兒是天才，可以偶爾請他做某些姿勢表情。但別完全信賴你的模特兒，相信你自己。攝影可以是一種遊戲，像狩獵一樣，別讓你的獵物累了。在十分鐘之內拍攝完你的目標，盡量別做出你很堅持或在意你工作的樣子，同時間認真地拍攝數十張的照片。我的客戶離開工作室時常會說『從來沒有經歷過這麼輕鬆的拍攝過程！』而我最好的肖像作品常是拍攝一般人，畢竟，像林布蘭特這樣的大師也用女僕做為肖像主題。」

如何打造上相臉
摘錄於曼雷1973年與Irmeline Lebeer的訪談

曼雷：「一張相片呈現的不只是被拍攝的主角，同樣程度地也反映了攝影師的風格。當相片裡的人是誰可以認得出來的時候，準確度是很有趣的。但有時我決定扭曲主題，改變影像的手續通常是在暗房實驗室做的，而不是在客戶面前拍攝的時候。

　　來攝影工作室的人常和我說：『我一點也不上相，我從來沒有被專業的攝影師拍過。』我會回答說：『讓你上相是我的工作。』甚至是好萊塢明星，雖然他們在錄影機前經驗十足，但也會不知如何面對靜態攝影。

　　很少有人能馬上在鏡頭面前擺好姿勢，所以在攝影棚中我的做法很傳統。我發覺攝影師的職責是在他們的臉上激起某種表情、煽動他們執行某些動作或裝個樣子。被拍攝的主角愈是有趣、美麗，拍攝的困難度也愈高。因此一種競技的狀態就產生了，這讓我深到恐懼。林布蘭特能夠把女僕畫成皇后，把皇后畫成僕人，古代的畫家能有這個自由，我希望我也能夠。」

曼雷　寶拉・瑪爾
（Dora Maar）
（**有小手的構圖**）
1936
中途曝光黑白相片
（右頁圖）

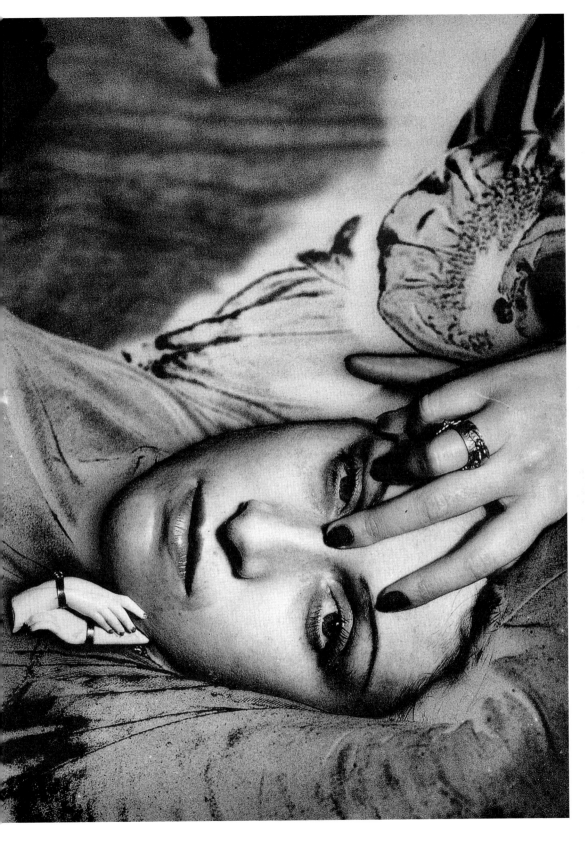

中途曝光

馬列斯特：「告訴我中途曝光的訣竅，你以此成名，這個手法也是你所獨創、為人所熟知的風格，對於這個藝術領域而言是一門新的、備受喜愛的圖像系統：無論是用化學或實體操作的手法，最後都在你手上添加了詩意與神祕感……。」

曼雷：「從我最早發表中途曝光的攝影作品，至今已經三十年了。我創作很多使用此技法的作品，甚至已經有人對我說這樣的創作已經夠多了！（這樣的說法真是荒謬，你會說馬諦斯創作了太多像是馬諦斯的作品嘛？）對於被拍攝的客戶而言，他們常認為這是一種需要手感及經驗來創作的作品，因此特別僱用我為他們拍照。他們瞭解在適當的操控下，攝影是一種創作過程，具有強烈的傳達力量，因此攝影師就被賦予了一種權威性及特權。自然地，我的競爭者將中途曝光稱為『我的小把戲』，他們不知道，其實這根本不是什麼新奇的玩意兒，因為……今日的新手法

曼雷　**紐約1920**
1920　相片（左圖）

曼雷　**橫跨大西洋**
1921　相片拼貼（右圖）

曼雷　**恩斯特**
1935（1980）
中途曝光黑白相片
30×24cm

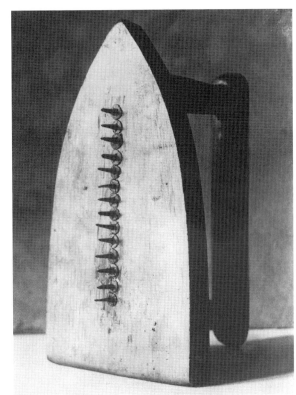

曼雷 **凱瑟琳溫度計**
1920 洗衣板管子彩色
圖表 巴黎Alain Terika
收藏（左圖）

曼雷拍攝的〈**禮物**〉相
片，1921年。（右圖）

將會成為明日的基本常理。」

以先人經驗做警惕

曼雷：「當我拍攝一個人的臉，我跟隨著古典藝術巨匠的腳步，
深入研究古畫精髓。當我在美術館裡看一幅威羅內塞（Paolo
Veronese）畫了四十個客人參加喜宴，我告訴自己，威羅內塞一定
會是個好攝影師，其他藝術大師也是。他們瞭解色彩、描繪、透
視及場景規劃，有了這些技術資源後他們才能創作出卓越的肖像
作品。看這些古典巨匠的作品，讓我比在學校學到的還要多。」

訪問者：「你學到了什麼呢？」

曼雷：「例如在威羅內塞的畫作中，最遠端的人物頭的大小，和
最近的人物幾乎是一樣大的。在一般的攝影中，背景人物的大小
或許會是前景人物的八分之一而已。攝影要如何達成和繪畫一樣
的效果？這時候就需要小心測量距離了，讓肖像不會遭到扭曲。

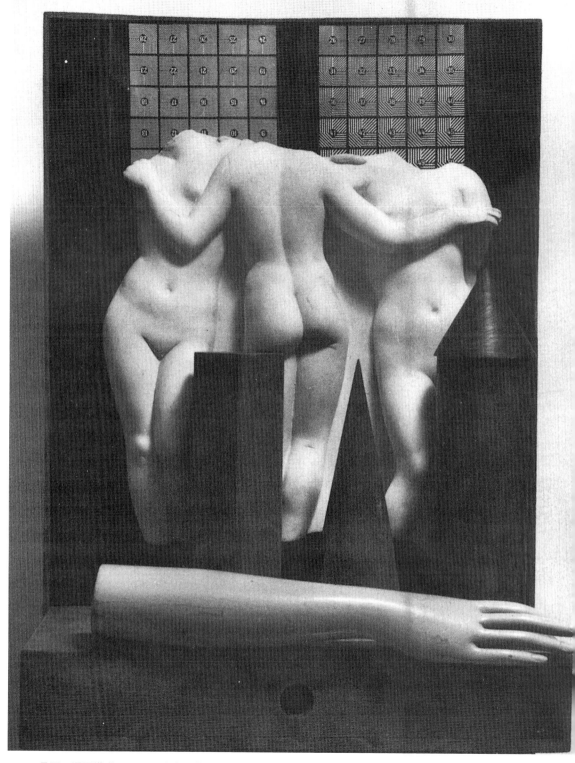

曼雷　**通用模式**　1933　私人收藏

曼雷　**長髮女人**　30×25cm　1930（右頁圖）

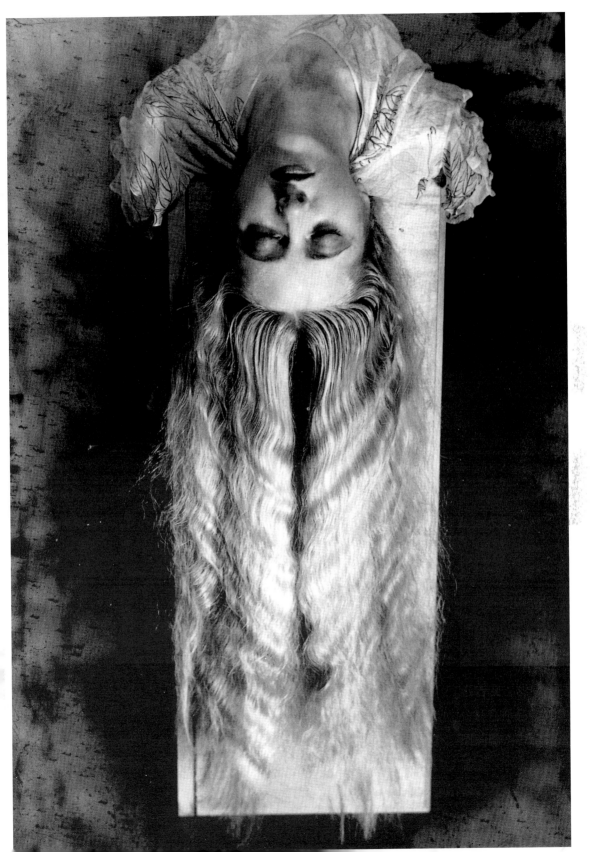

曼雷　**居家卵**　1944　木料鐵絲
美國Jean Farley Levy收藏

曼雷拍攝〈**我們所缺少的是**〉相片，1936年。

傳統攝影師所照的肖像作品，鼻子的大小經常要比耳朵大上一倍！因為攝影機離主體太近了，如果兩者間的距離不超過一公尺，常會有這樣的狀況出現。你能看到臉上的每個細節，畫面十分清楚，但卻不像是本人。有些人跑來向我訴苦說，他們的自拍相片看起來很糟，我知道攝影機與被攝者的距離一定不超過五十公分。

　　拍攝人像時，和被攝者一定要距離四公尺以上。我甚至還有一顆特殊設計的鏡頭是用來在十公尺以外的距離拍攝人物，為的就是要拍攝出令我滿意的肖像作品。但其他的攝影師並不了解這點。他們喜歡清晰且很多細節的作品。

　　當我的學生秀出沖洗出來的美麗相片（有的甚至有40×50公分，連我都未必沖洗過這麼大張的相片），每根頭髮、每個毛細孔都清晰可見，我會告訴他們：『這是很好的照片，但不是你的作品，而是卡爾‧蔡司（Karl Zeiss）博士的作品。我花了九年的時間計算鏡頭的聚焦光學曲線，因此你們才能輕鬆地獲得清晰的影像。你能做的還只停留在工匠的階段而已』。」

曼雷　**燒毀的橋樑**　1935　複合媒材（右頁上圖）
曼雷　**玻璃雪球**　1927　玻璃蠟筆紙　巴黎Juliet Man Ray收藏（右頁下左圖）
曼雷　**手‧光芒**　1935-36　複合媒材　私人收藏（右頁下右圖）

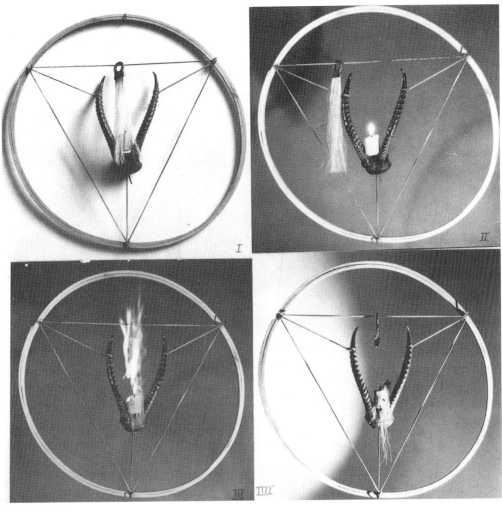

I II III IIII

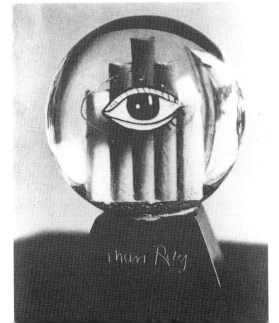

Man Ray

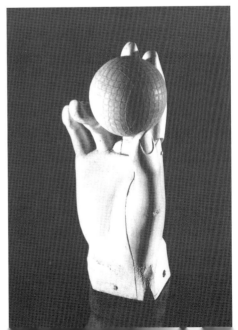

曼雷
莎士比亞方
程式:為測
量而測量
1948
油彩畫布
華盛頓國立
美術館藏

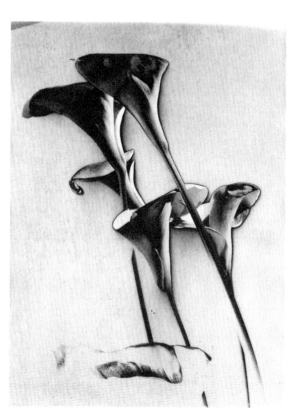

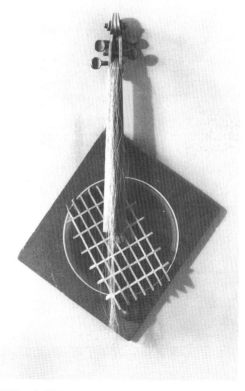

曼雷　**花卉**　1931　中途曝光黑白相片　30.5×24cm

曼雷　**無聲琴**　1944　小提琴指板鏡子格網
紐約C. C. Pei收藏

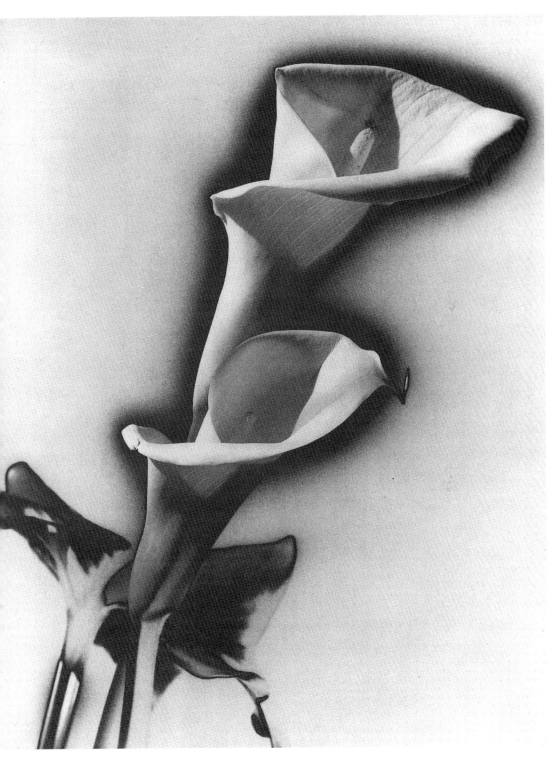

曼雷　**海芋**　約1930　中途曝光

曼雷　**無題**（**中途曝光核桃**）　1930-31
中途曝光黑白相片　29.3×22.9cm
Marco Antonetto收藏

曼雷　**無題**　1931

曼雷　**無題**（**禿鷹**）　1932　黑白相片　22×27.5cm
米蘭私人收藏

曼雷　**雞蛋與貝殼**　約1931
中途曝光黑白相片　23.5×17cm

曼雷　**卵與貝殼**　1931　黑白相片

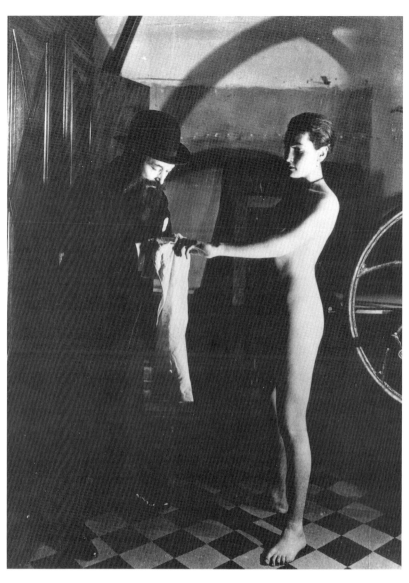

曼雷
歐本漢及畫家馬可西斯
1933

曼雷　**牛頭怪**　1936

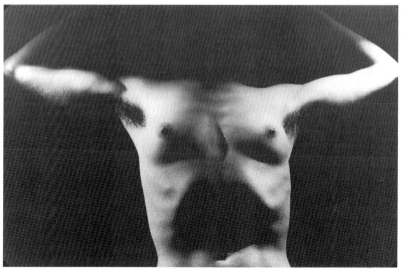

曼雷
橫躺的米蕾特・奧本海
1933　8×11cm
（右頁二圖）

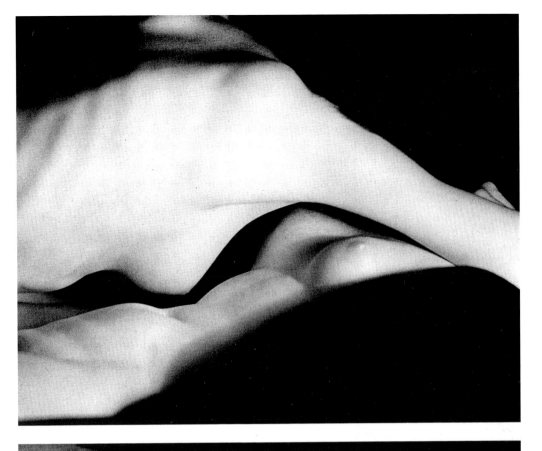

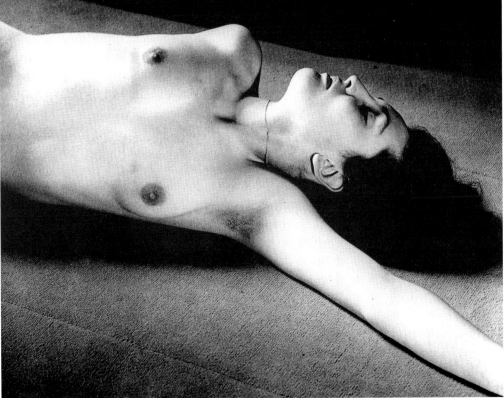

曼雷　**麗迪亞與人偶**　約1932　黑白攝影
40.4×30.3cm

曼雷　**紀念薩德侯爵**　1972　黑白攝影
29×22.7cm

曼雷　**全數關閉**　1936-37

曼雷　**傑克梅第的雕塑〈凌晨四點〉與兩位模特兒**
1932　黑白相片　16.8×12.5cm　法國私人收藏

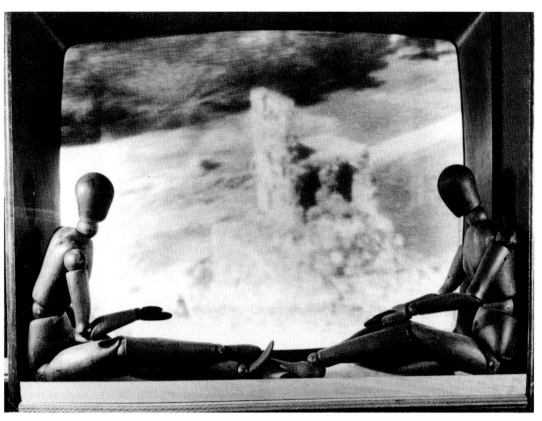

曼雷　**在電視機前面的木頭人先生小姐**　1970
黑白攝影　16.2×24.8cm

曼雷　**無題**　約1945
曾出版於《加州藝術及建築》1942年三月號

曼雷　**無題**　約1943　曾出版於《View》雜誌1943年四月號

曼雷　**希臘神像與電燈泡**　1932　黑白攝影　30.4×23.4cm（右頁圖）

227

曼雷　「國際超現實主義大展」曼雷設計的假人裝扮　1938

曼雷　「國際超現實主義大展」達利設計的假人裝扮　1938（右頁上左圖）
曼雷　「國際超現實主義大展」Espinoza設計的假人裝扮　1938（右頁上右圖）
曼雷　「國際超現實主義大展」Marcel Jean設計的假人裝扮　1938（右頁下左圖）
曼雷　「國際超現實主義大展」Kurt Seligmann設計的假人裝扮　1938（右頁下右圖）

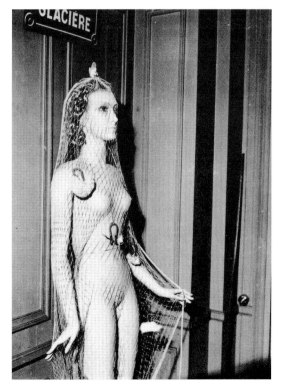

229

曼雷　**杜象與〈旋轉的玻璃〉**　1920（1980）
黑白相片　28.5×22.9cm

曼雷拍攝杜象的作品〈**旋轉浮雕**〉　1925
黑白相片　28×21.5cm

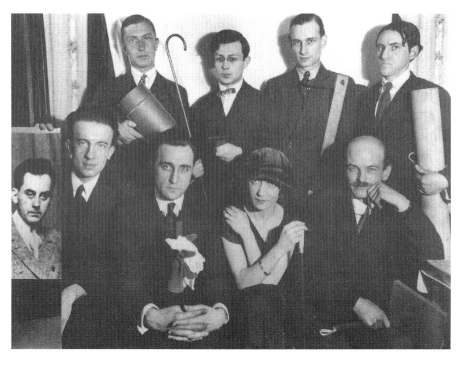

曼雷拍攝的達達藝術家群像，後排左二查拉、前左一曼雷、左二艾呂雅，1921年攝。

曼雷 「國際超現實主義大展」Leo Mallet設計的假人裝扮 1938

曼雷拍攝史帖拉（Joseph Stella）及杜象的同時，在牆上加入了自己的攝影作品。
拍攝年份為1920年於紐約。

曼雷　**畢卡匹亞駕駛他的車**　1922（1980）　黑白相片　22.5×28.2cm（右頁上圖）
曼雷　**考克多**（Jean Cocteau）、**查拉與曼雷的〈燈罩〉**　1921　黑白相片　8.5×5.2cm
法國私人收藏（右頁下左圖）
曼雷　**查拉肖像**　1922　黑白相片　22.3×17cm　巴黎Marion Meyer當代畫廊（右頁下右圖）

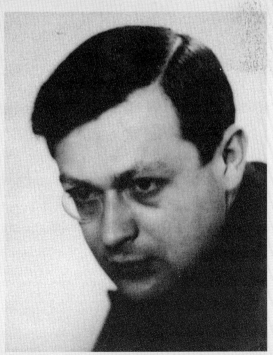

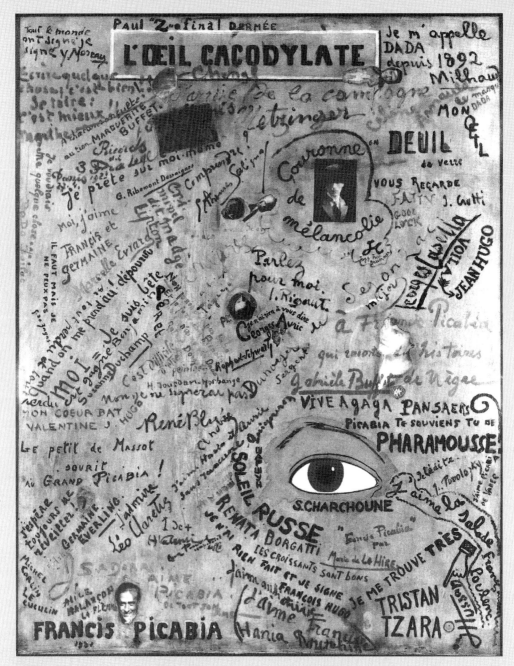

畢卡匹亞1919年的作品〈**卡可基酸酯眼睛**〉包括曼雷的〈**女人與香菸**〉及杜象的〈**剃髮**〉相片，
巴黎龐畢度美術館藏。

曼雷
**馬塞爾・普魯斯特
臨終時** 1922

曼雷 **費爾南・勒澤** 1922（1980） 黑白相片
29.5×24cm

曼雷 **馬諦斯** 約1922

曼雷　**馬諦斯**　1922　黑白相片

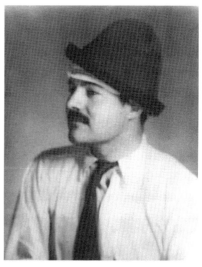

曼雷　**海明威**　1924　黑白相片

曼雷　**亨利・馬諦斯**
1922（1980）　黑白相片
29.5×23cm

曼雷在他的自傳中寫道：「馬諦斯
讓我訝異，因為你無法藉由他的外
表聯想到他的作品。他看起來像是
一位成功的醫生，穿著合身的西
裝，半白的鬍子修剪整齊。」曼雷
在馬諦斯巴黎郊外的住所拍下這張
照片，當時他忘了帶鏡頭，因此用
膠帶把自己的眼鏡固定在鏡頭的位
置，調整後順利成像。據曼雷的自
述，雖然照片的對焦並不完美，但
馬諦斯很滿意這張照片。

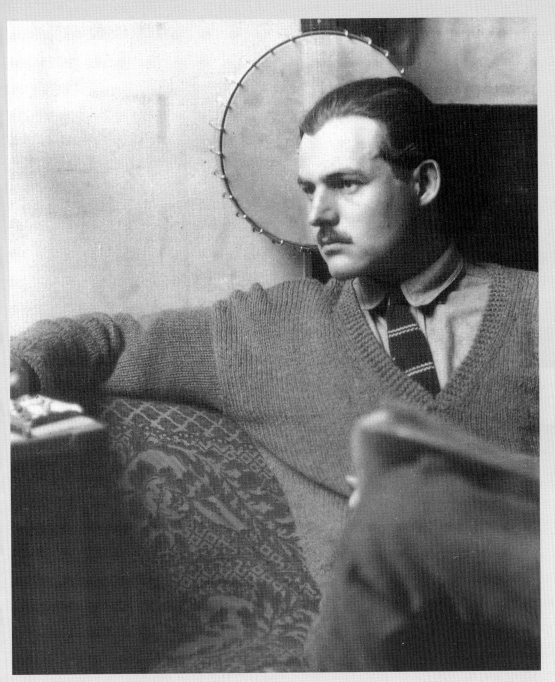

曼雷　**海明威**　1923　黑白相片

曼雷　**超現實主義西洋棋盤**　1934　照片拼貼　米蘭Vera and Arturo Schwarz夫婦收藏

曼雷年譜

man Ray

1887　曼雷一生的摯友杜象於法國北方出生，比曼雷大三歲。

1890　8月27日，曼雷生於美國費城，本名是艾曼紐‧雷汀斯基。他的父母親在他出生前一兩年才認識，父親來自現今烏克蘭區域，在1886年來到美國追夢，母親是來自現今的白俄羅斯區域，當時都屬於俄羅斯的領土，晚他父親兩年來到美國。曼雷在猶太語言環境下長大，受猶太傳統影響。

1893　三歲。他的弟弟山姆（Samuel Radnitsky）出生。

1995　五歲。曼雷最親近的妹妹黛波拉（Devorah Radnisky）出生，曼雷暱稱她為「桃樂斯」。

1897　七歲。家族裡最小的孩子出生，名叫艾莉絲（Elsie Radnisky）。全家搬至紐約布魯克林區居住，他的父親在服裝工廠裡擔任裁縫師。

1898　八歲。在幼年時期曼雷就對繪畫、文學及詩歌有高度的興趣。他用堂哥給的一盒蠟筆畫了美國軍艦進入古巴哈瓦納港，這是他在報紙上看過的照片。從此之後他就常以看過的圖像做為繪畫的題材。

1903　十三歲。曼雷慶祝了成年禮，根據猶太教的禮俗，十三歲的男孩開始需要位自己的行為負責任，並且依照聖經的教導及傳統行事。

1904-08　十四至十八歲。他在布魯克林的公立男子學校讀書，他選修了一些繪畫課程，包括徒手素描及專業製圖，因為遇到良

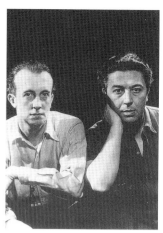

師，他對後者尤其拿手。繪畫老師的推薦下，他獲得進紐約
大學讀建築系的機會。

在高中最後一年，他為校刊畫了一系列插畫，並為年刊設計
封面。他常去劇場看演出、聽演唱會，也常去逛美術館及畫
廊。他最喜歡的是紐約大都會美術館及布魯克林藝術與科學
機構。他對於羅伯特‧亨利（Robert Henri）的作品特別感興
趣，以他為首的「垃圾箱畫派」（Ashcan School）以及其他
七位藝術家，他們的作品讓曼雷印象深刻。在第五大道上的
馬克白（Macbeth）畫廊經常展出這些當初被認為很反骨的作
品。

1908　十八歲。他持續繪畫，有時到戶外寫生或是在家中作畫，他
把自己的房間佈置成畫室。高中畢業後他違背父母的期望，
放棄了升學的路，開始找工作。他做了許多奇奇怪怪的工
作，包括顧報紙攤、蝕刻製版、在廣告公司做設計，最後他
在一個專營電機相關科目的出版社擔任美術編輯。

他常逛第五大道上291藝廊，並且和經營者史蒂格利茲攝影師
成為好友，不僅常聊前衛藝術也談攝影。他也在這個畫廊看
了布朗庫西、塞尚、畢卡索、雷諾瓦、梵谷及其他歐洲藝術
家的小型展覽。尤其喜愛塞尚在水彩作品中使用的留白，以
及畢卡索的立體派作品。

1910　二十歲。在10月2日進入國家設計學院就讀，直至隔年5月25

曼雷
超現實主義藝術家
群像　約1929
（左圖）

曼雷
保羅‧艾呂雅夫婦
1930（中圖）

曼雷
艾呂雅及布魯東
1930（右圖）

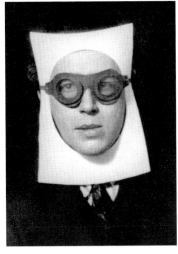

曼雷
保羅・艾呂雅
1932　黑白相片
17.2×12.5cm
（左圖）

曼雷　**布魯東**
1933（中圖）

曼雷
曼雷於化妝舞會上　1911
1924（右圖）

日。他參加了紐約美術系學生會，在喬治・布喬曼（George B. Bridgman）的教導下學習繪畫解剖學，艾德華・杜弗（Edward Dufner）則教導他插畫及構圖，人像繪畫的老師是辛德尼・迪更生（Sidney E. Dickinson）。他十分關注羅伯特・亨利舉辦的獨立藝術家展覽，以及之後展覽引發的爭論。

二十一歲。他創作了首件抽象作品〈紡織〉，將一百一十片從父親工作室地板上收集到的碎布及布料樣本拼湊在一張畫布上。

1912　二十二歲。曼雷的家族將姓氏從「雷汀斯基」改為「雷」，他原本在作品上的簽名也從「E.R.」（艾曼紐・雷汀斯基）改為「Man Ray」，意思是「人・光芒」。十月初他開始在紐約費勒中心現代學校上課，這所學校是受1909年被槍殺身亡的西班牙無政府主義者法蘭西斯柯・費勒（Franciso Ferrer y Guardia）所啟發而設立，可想而知學院作風十分激進而非傳統。任教的導師包括了羅伯特・亨利，他相信在創作中想法是比技術還更重要的，另外還有教導現代藝術美學的老師喬治・貝洛斯、約翰・約克塞爾（John Weichsel）。

他和同學沃爾夫（Adolf Wolff）成為摯友，並共同使用一間工作室。後來曼雷在McGraw叢書公司任職六年，負責設計了地

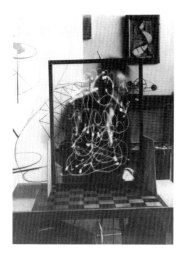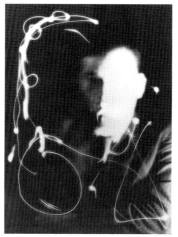

圖集。

1912-3　二十二至二十三歲。12月28日至1月13日，曼雷的作品〈裸體習作〉及其他同學的作品在費勒中心展出，這是曼雷的首次展覽。

1913　二十三歲。他參觀了「軍械庫展覽會」，又稱為紐約國際現代藝術大展，在2月17至3月15日之間展出美國最前衛的藝術家作品，並且有一大部分的作品涵蓋了大篇幅的歐洲藝術史。曼雷注意到了杜象、畢卡匹亞、前衛藝術史中的主要藝術家，以及立體派的藝術作品。

4月23日至5月7日之間，曼雷在費勒中心展出了十件繪畫及水彩作品。春季他離家前往紐澤西里奇菲爾德的藝術家社區，和畫家哈伯特、作家克蘭柏格一起住了一陣子。在此他認識了畫廊經理人查理斯‧丹尼爾（Charles Daniel），丹尼爾將曼雷的作品介紹給藝評及收藏家。

8月27日，他認識了比利時來的詩人亞潼‧拉克瓦，因此開始接觸法文詩歌。曼雷的首篇詩歌創作《辛勤》（travail）在同年秋季由費勒中心的刊物出版。同時曼雷持續為一些書籍設計封面。

1914　二十四歲。5月3日曼雷在里奇菲爾德和亞潼結婚。他出版了詩集《亞潼主義》（Adonism）獻給他的新娘。同月，他的兩張繪畫被《國際社會主義文摘》雜誌採用為封面。他為費勒

曼雷　**空間書寫**
1937（左圖）

曼雷　**光之寫作**
1937（中圖）

曼雷　**坦基**　1936（右圖）

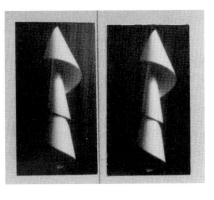

曼雷
燈罩的立體照片
約1921　黑白立體相片
各6.8×3.5cm
法國私人收藏
（左圖）　　　　　　　1915

曼雷
立體相片（玩西洋棋）
1920　立體相片
8.3×11cm
（右圖）

中心出版的《大地之母》雜誌設計了8月及9月號的封面。曼雷完成了首幅重要的大型立體派作品〈戰爭公元1914年〉，並在291畫廊展出。

二十五歲。3月31日，曼雷以小雜誌的形式自己手工繪製、印刷了《里奇菲爾德青年人》（Ridgefield Gazook），這是美國首份有達達主義傾向的刊物，其中包括了一首他寫的視覺詩「三顆炸彈」。

4月，他出版了《多樣詩畫集》（A Book of Divers

曼雷　**堆積的灰塵**
1920（1970）
黑白相片
24×30cm

Writings），為書中妻子亞潼的詩畫插畫、印版畫。6月15日，他和杜象正式見面，當時杜象和收藏家阿倫斯伯格（Walter Arensberg）同遊里奇菲爾德的藝術家社區。雖然曼雷和杜象語言不通，但他們從此維繫了一生的友誼。不久後阿倫斯伯格也認識了畢卡匹亞。三月至四月間他參加了紐約Montross畫廊舉辦的「繪畫、油畫及雕塑聯展」。

十月至十一月之間，他在紐約丹尼爾畫廊舉辦了首次個展，展出了三十幅油畫及素描，吸引了一些藝評的報導。但曼雷對於報導照片不甚滿意，因此購買了一台相機，為自己的作品拍照。並宣稱只有藝術家最瞭解如何將自己的作品以黑白攝影的方式呈現。展覽結束後，芝加哥收藏家亞瑟·傑若米·愛迪（Arthur Jerome Eddy）以兩千美元買下了六幅畫作。曼雷利用這些錢在曼哈頓中央車站對面開設了一家工作室。

冬季，他前往拜訪杜象的工作室，並觀察杜象的玻璃作品。曼雷為他著名的作品〈繩舞者與她的影子〉畫了草稿。他的詩作「三維向度」由《Others》雜誌在12月出版。

1916　二十六歲。他創作拼貼系列作品〈旋轉門〉，並開始為第二場丹尼爾畫廊的展出做準備，完成了〈繩舞者與她的影子〉。他拍攝了第一幅人像作品。秋季，他和妻子在百老匯附近租了一間公寓，且距離杜象的工作室不遠。曼雷、杜象及阿倫斯伯格三人創立了「紐約獨立藝術家社團」。

他自己出版了書籍《新藝術二維向度的首本研究》，描述攝影與繪畫藝術的相似性。他參與了五場畫廊聯展，包括丹尼爾畫廊的「今日美國藝術特展」、「年度水彩畫展」、「小幅畫作展」、紐約安德森畫廊的「現代美國畫家論壇聯展」，以及費城「前衛現代藝術展」。

曼雷於工作室，約1920年攝。

曼雷的紐約工作室，約1920年攝。

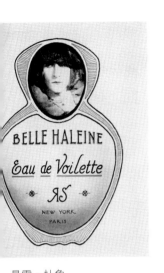

曼雷、杜象
美麗的氣息，
水的面紗
1921 黑白相片
28×22.2cm

1916-17	二十六至二十七歲。1917年12月至1月之間，丹尼爾畫廊舉辦了曼雷的第二次個展，包括了多件素描及九幅油畫。展出的作品包括了由門鈴、油畫構成的裝置作品〈自畫像〉，展覽目錄收錄了亞潼撰寫的作品評論。
1917	二十七歲。一月，曼雷手工印製了亞潼的詩集《會說話的圖畫／看得見的聲音／感覺得到思緒／想得到的各種感受》。他投稿達達主義刊物《盲者》。開始創作噴畫，希望達成類似攝影般的視覺效果，他也用一種叫做「玻璃版畫」（cliche-verre）的特殊攝影技法創作。 收藏家約翰‧昆安（John Quinn）僱用曼雷為他的藝術收藏拍照紀錄。 二月，曼雷參加了紐約Bourgeois畫廊舉辦的「美國歐洲現代藝術家大展」，這個展覽是由各個不同國籍的紐約藝術家所共同策畫舉辦的。首屆「獨立藝術家年展」於四月在紐約舉行，曼雷以〈繩舞者與她的影子〉參展。雖然展覽並沒有任何評選機制，但杜象的作品〈噴泉〉被拒絕展出。杜象及阿倫斯伯格因此退出「紐約獨立藝術家社團」，曼雷也將自己的作品從展覽中撤出表達對杜象的支持。
1918	二十八歲。在杜象的引介下，曼雷認識了未來的工作室助手貝倫妮斯‧阿博特（Berenice Abbott）。他參加了紐約Penguin俱樂部舉辦的「當代藝術展」，並參加了第二屆「獨立藝術家年展」。
1919	二十九歲。曼雷為亞潼的詩「邏輯謀殺」做插畫，但他們的關係也漸漸開始疏離。三月，他與老同學沃爾夫及亨利‧雷諾德（Henry S. Reynolds）共創前衛刊物《TNT》。11月17日至12月1日間丹尼爾畫廊舉辦了曼雷的第三場個展，共包括了十八幅作品、掛在一個軸心上旋轉的十幅〈旋轉門〉系列畫作，以及一些噴畫作品。
1920	三十歲。春季，曼雷、杜象和美國籍的藝術資助者凱薩琳‧德瑞爾創立了「無名展覽公司」，這是第一個專門資助美國前衛藝術的機構，名字是曼雷取的。曼雷為社團拍攝照片、

製作展覽目錄。

曼雷完全地拋棄了繪畫，將所有的時間用在肖像攝影之上。杜象經常和曼雷合作，兩人常用兩台相機拍攝組合成3D相片的效果。他拍了杜象男扮女裝的照片，以及杜象積了灰塵的玻璃裝置作品，重新命名為〈堆積的灰塵〉。和杜象經常下西洋棋，並且開始設計西洋棋子，他的一生中創作了許多組西洋棋作品。

曼雷開始和達達主義創始人查拉通信，和畢卡匹亞在《391》雜誌上共同創作。也會寄一些作品文章給畢卡匹亞、查拉，為他們構想的《達達全球》（Dadaglobe）雜誌準備，但最後雜誌並未出版。

曼雷在巴黎31 bis rue Campagne Première的工作室，1922年攝。

1921　三十一歲。年初曼雷參加了「無名展覽公司」舉辦的聯展，於紐約室內大大小小的俱樂部及展覽中心巡迴展出，也在麻州的Worcester美術館展出。曼雷另外受邀參加了多項展覽，他為貝倫妮斯・阿博特拍攝的人像攝影贏得了「第十五屆年度攝影比賽」的首獎。

6月14日他踏上了航向法國的船，在6月21日抵達法國海岸。杜象在巴黎迎接他，並將他介紹給藝文圈的朋友，曼雷也拍攝了許多藝文界的名人。曼雷從美國帶來的三十五件作品在菲利普・蘇波（Pillippe Soupault）經營的畫廊展出，而展覽目錄則有附有路易・阿拉貢（Louis Aragon）、阿爾普（Jean Arp）、艾呂雅（Paul Éluard）、恩斯特、里伯蒙－德薩涅（Georges Ribemont-Dessaignes）、蘇波、查拉等人的推薦文。曼雷為了這場展覽製作了首件達達主義形式的作品〈禮物〉，而這件作品在展覽快結束的時候不翼而飛。曼雷後來又用同樣的熨斗加釘子的形式做了好幾個版本，每件作品都以不同的名字稱呼。

曼雷持續與杜象合作，他們共同出版《紐約達達》，封面是杜象用「現成物」組成的裝置作品以及杜象男扮女裝的照

曼雷
「讓我一個人靜靜」
實驗短片 1926
（左圖）

曼雷 **自拍像**
1930（右圖）

片。另外，曼雷陪杜象去親戚家渡假時，拍攝了曼雷把後腦杓的頭髮剃出一個星形的照片。

曼雷認識了蒙帕納斯的綺琪（Kiki）並成為情侶，他們在巴黎同居，這段感情持續了六年。綺琪是曼雷的謬思及模特兒，並鼓勵曼雷拍攝更細膩具挑逗性的作品。

1921-22 　三十一至三十二歲。曼雷創作了許多「Rayograph」作品。

1922 　三十二歲。曼雷開始擔任專業攝影師維持生計。畢卡匹亞請曼雷拍攝了許多他的繪畫作品，是他早期重要的顧客之一。後來有更多藝術家要求曼雷為他們拍照，曼雷掌握機會拍攝許多名人肖像，後來他認識了其他居住在巴黎的美國、英國文學家，也為他們拍攝了一些作品。這些文學家經常在「莎士比亞書屋」碰面，曼雷與書店的老闆席維亞‧畢曲（Sylvia Beach）也是好友，畢曲委託他拍攝文學家的肖像，如：喬伊斯（James Joyce）及格特魯德‧斯泰因，用來宣傳新書發表會。

曼雷認識了服裝設計師保羅‧波烈（Paul Poiret）因此開啟了他的時尚攝影生涯，他提供照片給時尚《Harper's BAZAAR》、《Vogue》、《Vanity Fair》、《Charm》、《Mecano》等雜誌，這也成為他主要的收入來源。他也開始為一些著名人士及貴族拍攝肖像，大量的委託使他決定將工作室搬移至較大的空間。

他將「Rayograph」作品集結發表《廊香美味》（Les Champs Délicieux），由查拉做序。

1923　三十三歲。在查拉的鼓勵之下，曼雷開始拍攝電影，首部實驗電影〈回到理性〉（Retour à la Raison）在6月放映。曼雷搬家，和杜象成為鄰居。他的肖像攝影作品參加了巴黎秋季沙龍展。

1923-29　貝倫妮斯·阿博特擔任了他的工作室助手。

1924　三十四歲。布魯東發表了《超現實主義宣言》，曼雷雖然希望保持藝術的獨立性，但他還是支持了超現實主義團體，並在第一期《超現實主義革命》雜誌中撰寫文章。
里伯蒙－德薩涅寫了第一本關於曼雷的專書。
曼雷幫助藝術家勒澤（Fernand Léger）拍攝一部名為〈機械芭蕾〉的影片。賀內·克萊爾（René Clair）的影片〈Entr'acte〉其中有一個片段拍攝了杜象與曼雷下棋的樣子。春夏季，曼雷到南法旅行，畫了一些關於船賽的素描。

1925　三十五歲。曼雷參加了首屆在巴黎Pierre畫廊舉辦的「國際超現實主義展」，其他參展人包括了米羅及畢卡索。曼雷和杜象合作創作了〈旋轉的玻璃盒（確實視覺影像）〉。

1926　三十六歲。曼雷拍攝了第二部十五分鐘長的實驗電影〈Emak Bakia〉並在11月於巴黎的戲院首映。他出版了限量的〈旋轉的玻璃盒〉拼貼作品。他和一群超現實主義藝術家前往諾曼地旅行，其中幾位年輕的藝術家曾和當地居民起爭執。三月至四月之間，巴黎超現實主義畫廊開幕，首場展覽推出了曼雷的二十四件作品，包括了繪畫、素描、Rayograph及裝置作品。年末，曼雷參加了「無名展覽公司」在紐約布魯克林舉辦的「國際現代藝術展」。

1927　三十七歲。曼雷回到紐約，一月至八月之間，丹尼爾畫廊為他舉辦了「近期繪畫、攝影及構成展」，展出了七幅畫及雕塑作品〈讓我一個人靜靜〉，這是他與丹尼爾畫廊最後一次合作。

1928　三十八歲。受到詩人羅博特·德斯諾（Robert Desnos）的啟

曼雷在布朗布西的
工作室中揮舞著光
棒（布朗庫西攝）
（左圖）

曼雷和布朗庫西於
花園中共餐（右
圖）

發，曼雷拍攝了超現實主義短片〈海星〉，在法國Studio des
Ursulines工作室上映，從五月持續放映至年底。巴黎超現實主
義畫廊再次舉辦了曼雷個展。

1929　三十九歲。收藏家諾瓦耶公爵（Viscount Charles de Noailles）
委託曼雷拍攝他的收藏，曼雷因此受邀在他的莊園住了一陣
子，他藉此機會拍攝了短片〈骰子城堡的奧祕〉於法國Studio
des Ursulines工作室上映。他的作品在巴黎、芝加哥、德國斯
徒加特等地展出。
曼雷和綺琪分手。後來曼雷出版了幾張他和綺琪做愛時拍攝
下來的圖像，做為詩人路易·阿拉貢（Louis Aragon）及班傑
明·培瑞（Benjamin Péret）詩集的插圖。這本詩集後來被指
控傷風敗俗而銷毀。

1929-32　三十九至四十二歲。李·米樂（Lee Miller）拜訪曼雷並主動
要求成為他的學徒及工作室助手。他們的合作及感情持續了
將近四年。1929年，他們一起發掘了「中途曝光」的技法。

1930　四十歲。他為布魯東編輯的雜誌《超現實主義者為革命奉
獻》提供了一些攝影作品。他和斯泰因的友情終結，因為他
向斯泰因索取肖像拍攝的費用。三月，曼雷、阿爾普、勃拉
克、達利、杜象、恩斯特、畢卡匹亞及畢卡索等人的作品在
巴黎Goemans畫廊「拼貼聯展」共同展出。

1930-40　四十至五十歲。美國作家威廉·希布魯克（William

Seabrook）請曼雷拍攝了一系列情色主題的照片。

EXHIBITION · MAN RA
APRIL · 1945
JULIEN LEVY GALLERY · 42 EAST 57

1931　四十一歲。四月，在畢卡匹亞的協助布展之下，曼雷的作品在法國坎城AlexandreIII畫廊中展出。

1932　四十二歲。持續在美國及法國兩地展出，達達主義及超現實主義主題的展覽皆有參與。

1932-34　四十二歲至四十四歲。曼雷與李·米樂的情侶關係結束，曼雷以米樂的嘴唇形狀創作了畫作〈天文台的時間——情人〉。

1933　四十三歲。曼雷與杜象前往巴塞隆納旅行，和達利夫婦見面。曼雷的攝影作品在紐約展出，並在巴黎參加「新攝影沙龍」、「超現實主義雕塑及繪畫展」。

曼雷及杜象共同設計的1945年展覽海報，據說取自好萊塢第一個接吻畫面。

1934　四十四歲。曼雷為時尚雜誌《Harper's Bazaar》寫了一篇關於法國時尚觀感的文章。他的作品在巴黎及比利時展出。曼雷的攝影作品及小論文「光之時代」出版於《巴黎》一書，由詹姆士·蘇比（James Thrall Soby）擔任編輯，巴黎Cahier d'Art及紐約Random House同時出版。其他為這本書撰寫文章的人還有布魯東、艾呂雅、杜象及查拉。

1934-36　四十四至四十六歲。他及艾呂雅共同合作出版《Facile》，其中的詩詞是艾呂雅夫婦所撰寫，曼雷拍攝了十三幅艾呂雅妻子的裸體像做為書中插圖。

1936　四十六歲。曼雷在巴黎外郊購買了度假小屋。夏季他認識了艾德琳·費德林（Adrienne Fidlin），一位從法國小島來的舞者，兩人開始一段認真的關係。這年曼雷回到紐約與亞潼正式離婚。

受紐約現代美術館之邀參展，包括三月的「立體派與抽象藝術展」、年底的「達達、超現實的美妙藝術」。另外也在巴黎、紐約等地展出。

1936-39　四十六至四十九歲。曼雷開始養成每年夏天到南法渡假的習慣。1936年夏日前往南法拜訪他的朋友包括：女友艾德琳、艾呂雅夫婦、畢卡索、前女友李·米樂、英國畫家潘羅斯夫

婦（Roland and Valentine Penrose）。

1937	四十七歲。曼雷到普羅旺斯小鎮昂蒂布（Antibes）旅行，並且用彩色攝影機拍攝新的短片，最後因為拍攝的影片素材不足而未完成，這是他的最後一部電影。 他與詩人艾呂雅再次合作出版《自由之手》（Les Mains Libres），書籍內包括了曼雷的繪畫作品。 巴黎裝飾美術館舉行曼雷、馬格利特（René Magritte）及坦基（Yves Tanguy）聯展，曼雷提供三十三幅作品展出。曼雷與布魯東合作撰寫了《攝影是不是藝術》（La photographie n'est pas l'art）。
1938	四十八歲。曼雷決定花更多時間在繪畫上，因此婉拒《Vanity Fair》派給他的攝影工作，並在阿姆斯特丹及倫敦展出作品。 他和杜象合作策畫「國際超現實主義大展」，布魯東、艾呂雅從旁協助。曼雷負責展場的燈光設計，他決定讓展場維持全黑，交給每位參觀者一把手電筒，尋找埋藏在黑暗裡的作品。曼雷也藉此機會拍攝了一系列由超現實主義藝術家裝飾的假人模特兒。
1939	四十九歲。二戰開始後，曼雷將所有作品搬移至巴黎郊區及昂蒂布。持續在巴黎及倫敦舉辦個展。
1940	五十歲。納粹入侵法國境內後，曼雷與女友離開巴黎，前往南方的勃艮第。六七月之間，在停火協議簽署後，曼雷回到巴黎一個月，隨即又回到了美國。他的女友艾德琳選擇留在巴黎照顧家人及曼雷的作品。 曼雷帶著匆促打包的作品集及攝影用具，經由南法海邊的比亞里茨（Biarritz）前往葡萄牙里斯本。重新獲得美國身分證後，8月6日他搭上了回美國紐澤西的船，同船的人還有導演賀內·克萊爾、達利夫婦。 曼雷對美國的文化氛圍感到失望，認為美國不了解他的藝術，在認定自己的身分比較趨近於攝影師不是藝術家之後，他前往好萊塢發展，認識了茱麗葉·布朗娜（Juliet Browner），她是一位舞者並擔任曼雷的模特兒。接下來的

曼雷1945年所作的新年賀卡，仿效古典繪畫中常使用的靜物錯覺主題，以實物拍照的方式呈現。

greetings 1945
man & Julie

三十六年她和曼雷形影不離。

曼雷決定專注在藝術創作上，因此推辭了許多攝影委託。曼雷的作品在墨西哥「國際超現實主義大展」中展出。

1940-42 　五十至五十二歲。偶爾在洛杉磯藝術中心教課。

1941 　五十一歲。曼雷和女友搬移至較大的公寓居住。他以為在巴黎的作品因戰爭被銷毀，因此開始創作〈旋轉門〉等作品的複刻版本。曼雷的作品於洛杉磯及舊金山展出。

1944 　五十四歲。他協助漢斯・李希特（Hans Richter）拍攝影片〈錢可買到的夢想〉。巴沙迪納藝術繪畫學校（Pasadena Art Institute）──現為諾頓・西門美術館（The Norton Simon Museum）──舉辦了曼雷首次回顧展，涵蓋了曼雷早期的作品，向私人藏家借展，並重建曼雷在巴黎時期的創作。

曼雷參加了紐約Lulien Levy畫廊舉辦的「西洋棋印象展」，此時來到美國居住的杜象參與了展出。曼雷為時尚雜誌《Harper's Bazaar》拍攝了最後一系列照片。

1945 　五十五歲。曼雷、布魯東、杜象在紐約一起慶祝德國投降。兩場曼雷個展分別在紐約及洛杉磯舉行。

1946 　五十六歲。10月24日，曼雷和茱莉葉於比佛利山莊結婚，與好友恩斯特與朵兒西亞・曇寧（Dorothea Tanning）的婚禮同時間舉行。惠特尼美術館「美國現代藝術先鋒展」請來曼雷演說超現實主義的美學概念，並展出多件曼雷的作品。

1947 　五十七歲。曼雷夫婦前往巴黎旅行，曼雷看到自己在戰前遺留在巴黎的作品仍完好無初感到萬分驚喜，遂將作品妥善分類。芝加哥藝術協會「美國抽象與超現實主義展」及巴黎Maeght畫廊「超現實主義展」皆展出了曼雷的作品。

1948 　五十八歲。年初，曼雷在比佛利山莊的畫廊舉辦個展，除了水彩、素描、油畫、裝置作品、相片、西洋棋子、書籍之外，另展出一系列新的〈莎士比亞方程式〉作品。

收藏家阿爾菲特・路文（Alfred Lewin）買下了曼雷的畫〈天文台的時間──情人〉，並資助曼雷出版了《成年字母》（Alphabet for Adults）畫集。

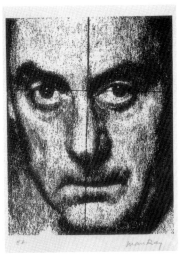

曼雷　**兄弟**　1948
鋼筆畫紙
《成年字母》書籍內頁
巴黎Juliet Man Ray
收藏（左圖）

曼雷1948年個展
邀請函（中圖）

曼雷　**自畫像**
1963/72　平版印刷
55.5×38.9cm
（右圖）

1950

耶魯大學畫廊「無名展覽公司創立以來主導人物繪畫與雕塑展：1920-1948」邀請了曼雷參加。四月至五月間，曼雷的作品在比佛利山莊現代藝術協會「二十世紀藝術學派」展覽展出。

六十歲。阿爾菲特・路文委託曼雷拍攝好萊塢四〇年代絕世美女艾娃・嘉娜（Ava Gardner）的相片，曼雷的西洋棋作品及嘉娜的照片出現在路文執導的「潘朵拉」、「飛翔荷蘭船」兩部影片中。

曼雷決定回到巴黎居住，於是把紐約的家當及一些作品賣掉，和妻子朱麗葉一起搭上了回法國的船，杜象赴碼頭送行。

1951

六十一歲。曼雷與妻子在法國定居，他重拾畫筆創作，並嘗試非商業性質的彩色攝影。他的作品在紐約現代美術館「美國抽象繪畫及雕塑展」展出。回到法國後的第一場個展於巴黎Berggruen畫廊舉辦，展出水彩、相片及西洋棋。

1953

六十三歲。洛杉磯Paul Kantor畫廊展出曼雷1913至1924年間的作品。

1954

六十四歲。曼雷個展於巴黎畫廊展出。

1956

六十六歲。曼雷與恩斯特夫婦的作品於法國圖爾裝飾美術館「三位美國畫家展」展出。

1957	六十七歲。巴黎de l'Institut畫廊策劃「達達特展1916-1922」，展出達達主義早期代表作。開展後曼雷的裝置作品〈需被摧毀的物件〉，被反對達達及超現實主義的無政府學生團體偷走並摧毀。曼雷因此重製了六件複製品，並把題名改為〈無法被摧毀的物件〉。〈板上走棋〉被移至街上用槍射穿。11月份的《現代攝影》雜誌出版了曼雷的文章「攝影是必要的嗎？」。
1958	六十八歲。他開始創作「自然繪畫」。於荷蘭及德國展出。
1959	六十九歲。巴黎及紐約的畫廊舉辦了曼雷特展，三月至四月間，英國畫家潘羅斯也策畫於倫敦當代藝術中心舉辦了「曼雷的視野及回顧展」。
1960	七十歲。在洛杉磯Esther Robles畫廊展出一系列1912至1946年間創作的水彩作品。認識了露西安·崔拉德（Lucien Treillard）並任用她為工作室助理。
1960-76	七十至八十六歲。曼雷以石版畫的方式複製早期的畫作，並將裝置藝術及雕塑重製為多個版本，突顯了藝術的重要性不在於它只有一個，而是在於其概念的獨特性。

曼雷於法國Rue Férou路上的最後一處工作室

1961	七十一歲。曼雷獲得威尼斯攝影雙年展表揚頒贈金牌。紐約現代美術館「組裝藝術展」（The Art of Assemblage）展出了曼雷的作品。
1962	七十二歲。巴黎Rive Droite畫廊及法國國家圖書館分別舉辦了曼雷的個展。
1963	七十三歲。曼雷的自傳《自畫像》分別由波士頓Little, Brown&Co.以及倫敦Andre Deutsch出版。他的肖像攝影作品則由德國的出版社匯集成一本小書出版。多場曼雷個展於法國、英國、美國、德國的畫廊及美術館展出。
1964	七十四歲。曼雷的自傳《自畫像》法

文版由Robert Laffont出版。米蘭畫廊舉辦「三十一個我所喜愛的物件」曼雷個展、巴黎木匠畫廊「超現實主義：與歷史的連結聯展」展出數件曼雷之作。

1965　七十五歲。紐約畫廊展出曼雷個展，巴黎及巴塞爾兩地畫廊舉辦超現實主義展，展出了數件曼雷的作品。

1966　七十六歲。德國攝影師協會頒發文化獎章給曼雷。達達主義五十週年，各地舉辦了慶祝特展。洛杉磯郡立美術館舉辦了曼雷回顧展。

1967　七十七歲。巴黎的美國中心舉辦了向曼雷致敬的特展。曼雷用1938年「國際超現實主義大展」拍攝的假人模特兒照片為插圖，出版了《人體模型》。

1968　七十八歲。曼雷的作品出現在紐約現代美術館的兩場展覽中——「達達、超現實主義及它們留下的遺產」及「在機械時代的尾聲觀看機械時代」。摯友杜象秋天重返巴黎，10月2日，和曼雷晚餐後，死於心肌栓塞，於巴黎下葬。

1970　八十歲。曼雷的作品在紐約、巴黎、威尼斯、倫敦等地畫廊展出。出版《木頭先生及小姐》，前言由曼雷撰寫，包括了二十七幅曼雷拍攝的木頭人偶相片。

1971　八十一歲。義大利都靈、日內瓦、華盛頓、巴黎、紐約、比利時皆展出了曼雷的作品。米蘭Schwarz畫廊舉辦了大型的曼雷回顧展，包括年代分布於1912至71年之間的兩百二十五件作品。曼雷的〈安格爾的提琴〉在羅浮宮與安格爾的作品一同展出。鹿特丹布尼根美術館舉辦了「曼雷回顧展」，並於巴黎、丹麥等地巡迴。

1974　八十四歲。曼雷與茱麗葉搬至位於巴黎一處更舒適的公寓中，但曼雷仍持續使用Rue Férou路上的工作室。慶祝曼雷八十五歲大壽的展出在紐約文化中心展開。《文盲》（Analphabet）出版。

1976　八十六歲。法國政府頒發國家典範騎士文化藝術勳章給曼雷。曼雷以一百六十張照片參加了威尼斯雙年展。11月18日，曼雷於巴黎過世，下葬於蒙帕納斯的墓園。

國家圖書館出版品預行編目(CIP)資料

曼雷：達達超現實攝影畫家 / 吳礽喻撰文.
-- 初版. -- 臺北市：藝術家, 2012.04
 面； 公分. --（世界名畫家全集）

ISBN 978-986-282-063-6(平裝)

1.曼雷(Ray, Man, 1890-1976) 2.畫家
3.藝術評論 4.傳記 5.美國

940.9952 101005586

世界名畫家全集
達達超現實攝影畫家

曼雷 Man Ray

何政廣 / 主編 吳礽喻 / 編譯

發行人　何政廣
主編　　王庭玫
編輯　　謝汝萱
美編　　王孝媺
出版者　藝術家出版社
　　　　台北市重慶南路一段147號6樓
　　　　TEL：（02）2371-9692～3
　　　　FAX：（02）2331-7096
　　　　郵政劃撥：01044798 藝術家雜誌社帳戶

總經銷　時報文化出版企業股份有限公司
　　　　新北市中和區連城路134巷16號
　　　　TEL：（02）2306-6842
南部區域代理　台南市西門路一段223巷10弄26號
　　　　TEL：（06）261-7268
　　　　FAX：（06）263-7698
製版印刷　欣佑彩色製版印刷股份有限公司
初版　　2012年4月
定價　　新臺幣480元

ISBN　978-986-282-063-6（平裝）